閱讀新視野
文學與電影的對話

許建崑◎著　陳又凌◎圖

意義與情趣
交融的閱讀旅程

　　儘管我已經教了三十年的電影，或許應該說正因為我教了三十年的電影，愈教愈覺得自己對電影的了解有限，觸碰到愈多電影面向，愈覺得自己是「瞎子摸象」，終究難解全貌（截至目前為止，我至少已經歸結出電影同時具有藝術創作／企業行為／娛樂商品／科技結晶／宣傳工具／文化載體等多重屬性）；這種體會與心情，曾被寫成我的電影文集的序文標題：「走入電影天地，我依然是個蹣跚學步的孩子」，這次接到老友許建崑教授新著《閱讀新視野》的書稿，再度讓我陷入對電影面向的深思。

　　許教授這本《閱讀新視野》的副題是「文學與電影的對話」，乍看之下讓我備感親切，因為我在研究所也開了「電影與文學」的課程，但細看新書全文，很快就發現我們兩人的「針對性」差異非常大，我偏重電影，研究的是小說改編的技巧，文字

與影像轉換的良窳優劣；而在中文系執教的許教授當然是文學優先，電影為輔。問題不在於「針對性」的落差，而在於飽學的許教授，如今已能優游書海與銀幕，在嘗遍原著之餘，再去探討搬上銀幕的成敗，簡單的講：文學與電影兩個領域的同步鑽研，促使他的「文學與電影的對話」，達到不偏不倚，真正彼此對話的境界！如今飽學老友的這本新著，有效的提醒我：即便是繼續「瞎子摸象」，光是電影的藝術創作部分，與其他藝術（包括文學、美術、音樂、建築）的關聯性，值得再深入細究的課題，顯然還有很多很多！

面對書稿，我選了一個夜深人靜的時刻，分析我特別喜愛許教授的文字處理，大約有以下幾個重要原因：首先是身分認同，我是早期新竹師範的畢業生，而且長久以來始終保有為人服務的熱情，我甚至還去擔任某出版社的「表演藝術」召集人，及早將戲劇、電影、舞蹈帶入國中、小的課程，並奔走全省各地展開講習。我知道老友許教授跟我的同質性很高，行徑也類似（他的不辭勞苦、不斷吸收新知，然後再去進行「環島口考」的作為，已

是許多圈內人所熟知），擁有如此高度熱情的人，其筆下文字的「循循善誘」與「深入淺出」自是特點，我相信貫穿文字間的熱情與用心良苦，讀者必定也會感受得到！

其次許教授中文造詣的展現，本書既然是「文學與電影的對話」，作者必須先行為讀者徹底消化文學名著，再透過簡潔文字扼要的說出故事內容，這種「簡述劇情」的基本功夫，作為進行電影批評的工具之一，又出現在文字訓練日益衰退的今天，許教授無疑對極需重建的文字表達能力多有展示；顯得難能可貴的是，讀者儘管未必要刻意學習，但必定能在閱讀歷程中產生「潛移默化」於無形。

「內容深具意義，標題別致有趣」，是許教授文字令我激賞的第三個特點，前者是許多作者均能達到的抱負，後者則非靠作者特殊修煉無以致之。例如廣泛討論《玩具總動員》的卡通系列，觸及童年與玩具的對應關係，許教授下的標題「告別童年，還是告別玩具？」不但具有促成讀者一探究竟的吸引力，也同時深化了內容的意涵。又例如「彼得潘，你在忙什麼？」如此有趣

的標題假借質問小飛俠，其實是問盡天下蒼生，而「小飛俠症候群」的提示，更能觸發不同年齡層讀者的省思。

　　綜觀全書，我確實覺得本書是相當值得推薦的一本書，除了上述的作者好學及其優秀文采之外，我還發現本書的另一妙用，就是可以把它當作九年一貫「藝術與人文」的補助教材，因為本書不但簡述電影發明的始末，更非常技巧的廣泛介紹不同類型的電影，以及不同時期與地區的重要文學作品，如此這般引領青少年去閱讀文學、觀賞電影，透過精巧設計的七個單元，新一代的讀者／觀眾會因為本書的某些篇章，打開心思、拓展視野，甚至改變了人生的態度，九年一貫的「藝術與人文」，企圖追求的不正是這樣的效果嗎？或許這根本是許教授的「無心插柳柳成蔭」，也正因為感佩老友的毫無預設立場，但求全力以赴的熱情赤忱，我更樂意在「先睹為快」之後為文推薦，並且祝福本書能夠普及於校園與家庭，發揮它最大的影響力。

文學與電影的對話

　　我年少時曾經在電視影片中欣賞《海狸的故鄉》，一對印地安祖孫在荒野裡捕捉海狸的故事。海狸小，沒有獵捕價值；受了傷，等待牠復原；找到了伴侶，得留牠下來照顧妻小，族大勢盛之後，再一網成擒；四年過去了，湖水結冰，爺爺抱著柴火到湖中小島，煙薰巢穴，海狸棄妻小獨自逃亡。當爺爺瞄準目標舉槍射擊時，孫子突然跑近了槍口。爺爺驚叫一聲，子彈朝天射出。第一次看見海狸家族生活的全紀錄，導演交替運用長鏡頭和針孔攝影機，仔細攝觀察海狸築巢、受傷、覓食、求偶、哺育幼子的過程，以及對抗其他野獸的入侵，開啟了我對生物觀察的興趣。而影片中描述爺爺對孫子的教導啟發，以及海狸欺敵以便拯救妻小的天性，更讓我久久不能忘懷。透過鏡頭，導演精采的詮釋，故事可以變得如此「真實」，讓我迷上了電影的魅力。

長大後，我選讀中文系，看電影明正言順成了功課的一部分。學會在漆黑的電影院裡振筆疾書，來記錄劇情、分析結構、勾連人物關係。只是回到家，就得面對筆記本中縱橫交疊的書寫而懊惱。後來，電視發達了，可以在明亮的客廳中觀賞影片。許多意想不到的故事鋪排，讓人擊節讚賞。一次看不夠，還可以看重播。這一台沒看到，另一台不久也會播出。電影素材從不嫌少，有古裝戲，自然有時裝劇；有歷史劇、戰爭劇，也少不了愛情劇、家庭劇。有古羅馬帝國興亡史，有埃及艷后、特洛伊之戰，更可以穿梭到未來，看見星際爭霸戰；有暴君尼祿焚城錄、秦始皇焚書坑儒，也可以去看科幻世界的《1984》和《華氏451度》。舉凡古今中外的世界文學名著，哪一本不曾被改拍為電影？我心裡想，這些好故事，為什麼不加述說，或者透過改寫，來作為文學教育的素材？

　　一般人認為觀看影視成了習慣，變成動眼不動腦，會影響閱讀與思考能力。但如果從認知學習的進程來看，孩子認識這個

世界，最先是靠耳聽、目視，然後是肢體的舞蹈演述，最後才是文字閱讀。此所以孩子接受兒歌、民謠、童詩、漫畫、故事繪本，先於文字閱讀的緣故；而電影、戲劇的演出，更能夠讓孩子在模仿與遊戲的過程中，強化角色認同與語言敘述的能力。如果直接斬斷了聽覺、視覺的開啟，而進入抽象的文字思維，顯然事倍而功半。舉例來說，讀完曹雪芹的《紅樓夢》，如果要讀者描述故事中的情節、人物與主題，顯然要把讀過的文字「圖像化存檔」，才能夠「看圖說話」。否則在文字的瀚海中，反而喪失去了語言傳述的能力。

因此，我不用「影評」的角度來討論演員演技、導演手法，以及嘲弄世事的態度，而改以提供資訊，補述電影構成、文本來源，以及拍攝實況，來增強閱讀的知識背景；希望透過「文字轉述」，而能持續保有「聲音」與「影像」，讓讀者「感同身受」；這種新鮮的寫作文體，足以使讀者從中學習觀察與描述的技巧。更大的企圖在於保有「赤子之心」，讓讀者以同理心觀賞

故事情節，分享人生滋味，也勇於表達個人內在情感的熱力。所選擇的電影影片，均適合孩童觀賞，也都有勵志作用。更方便的是，容易在電視的重播中觀賞。

這個寫作計畫得到《國語日報小作家月刊》的支持，分別以「電影開麥拉」、「Image 印象館」、「超級電影院」為專欄名稱，連續寫了四年半，一共54篇。也得到得利、博偉和弘恩等影視文化傳播公司的幫忙，提供了生動的劇照，使文章的發表增色不少。為了達成「文學影視化，視覺文字化」的努力，幼獅文化公司願意以「閱讀新視野」的角度幫忙出版，來見證文字書寫與影視媒體融會的可能。家長也可以透過這樣的敘述，來發現孩子的世界，增加與孩子對談的空間。

因為篇幅較大，打算分兩本出版。第一本以「文學與電影的對話」為題，分為7個單元，31篇。首先是「光影世界」，以「鐵達尼號」為例，闡釋電影的構成；述說阿拉丁、泰山、羅賓漢的故事來源，說明經典文本再創的意義。其次是「告別童

年」，集中在時興的卡通影片，希望喚起讀者觀賞時的樂趣，也能瞥見童年逝去的身影。第三是「公主條件」，以「女性自覺」為訴求，男兒、女兒都應該自立自強。第四是「勇闖天關」，以企鵝、鐵人、超人等故事，間接說明只有透過自己的努力、奮鬥，才可以擁有美好的未來，其中也涉及自然生態與環保的議題。第五是「深情述說」，敘述孩子對家庭幸福與世界和平的願望。第六是「心有靈犀」，展現人與萬物之間的情愛。最後單元是「與美相遇」，讓孩子們在「童心、魔法、真相與美麗」之間，詠嘆這個美好的世界。希望能夠提供國小中、高年級的孩子分享。

至於留下來的篇章，打算以「人生試金石」為題，分為視野、幻奇、成長、實踐、美覺五篇，主題較為沉重，將再添幾篇新作，付梓出版，提供國中以上的學生人生抉擇時的參佐。從電影中看見了別人的人生，也可以減輕自己在現實生活中所面臨的挫折感。

出版之際，邀請曾西霸老師寫序。曾老師現任玄奘大學大眾傳播系副教授，也擔任世新大學廣播電視電影研究所的課程。他是中國影評人協會常務理事，常常參與國內金馬獎、金鐘獎、電視劇本徵選的評審工作，近年來著述又多，非常忙碌。我們相識於1970年復興文藝營，曾經自許為文學藝術的旗手。近年來因為從事兒童文學工作的機緣，在許多場合相遇，重拾年少的友誼。集稿成書時，曾老師和師母還幫忙校過全書，給了許多修改的意見，銘心感謝。

【目錄】

告別童年

公主條件

光影世界

神奇的光影世界：
《鐵達尼號》的原型再現

　　遠古人類打獵、打仗和尋找飲食之餘，躲在洞穴裡休息，他們想把生活經歷記錄下來，所以用紅泥和炭灰在岩壁上作畫。畫呀畫的，畫中有匹戰馬居然長出了十幾條腿、兩條尾巴。是畫錯了嗎？他們想表現戰馬奔跑的樣子吧！馬匹跑得很快，拚命移動腳蹄，看起來會不會像很多腿？這樣的表現技巧，在近代西畫裡還叫作「未來派」呢！

　　用語言敘述或圖畫來記錄動態的事物，是不容易的！等到人類發明文字，能夠描寫事物，並且保存下來，流傳給後代子孫，就邁入了文明時代。文字記載的功能真大。譬如十三世紀在南美洲突然消失的馬雅文明，從廢墟中發現了陵墓上的象形文字；現代人依靠這些象形文字，還原了歷史，知道他們在秋收以後的祭典中，把踢足球失敗的隊員全數殺死，獻祭給上帝。但誰能夠真正「看見」他們祭典儀式？踢足球賭生死的過程？除了靠科學家臆測之外，如何讓我們看到「當時的情景」？導演透過個人的想

像能力，安排演員的模擬演出，再利用電影「拍攝」的技巧，讓大家「看見」了如假似真的「現場」。這就是現代電影的魔力！

鏡中的世界

　　電影是如何形成的？對古代人而言，可真是個難題！他們從走馬燈熱氣流帶動軸心旋轉的原理，把圖片投影在燈籠的表面，造成連續活動的光影：但是圖像模糊不清，反覆轉動也很無聊。這種技巧，讓稍後發明的皮影戲，得到了啟發。表演者透過強烈的燈光，把皮製偶人的影子投在布幕上，觀賞者透過布幕看到皮製偶人的活動。雖然有動作可言，卻因為人物形象呆板，沒有景深，燈光光源又不穩定，不容易吸引人們長期觀賞。

　　1870年，西方科學家發明「玻璃感

光板」的照相機，需要很長的時間曝光顯影，耗時甚久，藥水有時候也會乾涸失效，有許多不方便。幾年以後英國攝影師愛德威爾斯使用十二部這種照相機，去拍攝奔跑中的馬，第一次發現飛奔的馬匹，四隻腳有同時離地的時候。後來美國人喬治柯達發明「膠捲」，改良照相機的結構。而大發明家愛迪生則製作了「西洋鏡」，讓觀眾透過覘孔，去窺探一個「神奇圖像」的世界。

不久，法國盧米埃兄弟倆又從愛迪生發明的攝影器材，進一步發展能拍攝與放映的新機器，並且在1895年12月28日假巴黎市的「大咖啡館」內，公開放映第一部沒有聲音的黑白影片，紀錄「工人離開盧米埃工廠」的情形。放映時間雖然只有一分鐘，還是算人類的第一部電影。盧米埃兄弟前前後後拍攝了十部短片，透過攝影機以每秒鐘十六張圖片的速度，來記錄生活所見，畫面還是有些跳動，還沒有想到用電影來述說故事。

二十世紀開始，法國職業魔術師梅禮葉把魔術和啞劇融合為一，拍攝了《仙履奇緣》、《藍鬍子》、《月球旅行》，他把攝影機固定在一個位置來拍攝，觀眾看久了又覺得無聊。接著，美國導演波特拍攝《火車大劫案》，他把不同時間地點拍攝的影片交叉剪接，不按照拍攝的時間先後，而完成有「劇情」的影片，

影片也加長成八分鐘到十二分鐘。不久，法國藝術電影公司、美國派拉蒙影片公司的成立，開始經營受人歡迎的電影事業。美國年輕的導演葛里菲斯出現了，他懂得處理電影鏡頭，更能夠掌握觀眾看戲的心理，使電影的表現形式脫離了舞台劇的限制。

從紀錄到創作的道路

　　電影拍攝技巧不斷的翻新，改成每分鐘播放二十四張圖片，速度加快，使電影畫面的銜接穩定很多；無聲片變成有聲片，甚至利用杜比系統造成立體聲響，讓觀眾能夠身歷其境；黑白片變成彩色片，小銀幕變成寬銀幕，甚至要觀眾戴上特殊的眼鏡，觀賞有立體感的聲光世界。電影的創始，原本只是要記錄事件，或者代替舞台現場演出，卻變成導演發揮個人想像力，創造迷幻世界的工具。甚至在發明電視以後，又開放有線電視台來轉播影片；新興的租借錄影帶商店林立，觀眾很容易借到電影影片，不分時間、地點的重播。電影影像的觀賞，變成了人類共有的閱聽經驗與記憶。

　　舉「鐵達尼號故事」為例，從紀錄片轉換成文學電影，也是

常見的過程。大郵輪鐵達尼號首航中意外沉沒，發生在1912年4月10日至14日，搭載著兩千多個人，從英國南方安普敦港出海，前往紐約。船長自詡為「永不沉沒」的郵輪。沒有想到撞上冰山，船身斷裂為兩截，最後只有七百多人獲救。這個故事轟動一時，幾十年後有人拍成黑白劇情片，雖然添加了幾組人物故事在內，仍以鐵達尼號沉沒為主幹。

　　1995年科學家利用新式的探測潛艇，在紐芬蘭外海一萬多英呎的海底，找到鐵達尼號殘骸。導演詹姆士卡麥隆有了重拍故事的靈感，他們在墨西哥羅莎里六公頃的海岸邊，造了很大的船塢，修建兩百三十公尺長、四十六萬五千噸的模型船，幾乎與原船大小相同，來拍攝這個故事。導演還找來李奧納多和凱特溫斯蕾分別飾演男女主角。

　　故事的重心轉到這對年輕男女身上。因為母親的要求，露絲卡爾弗特隨同有錢的未婚夫登船，準備前往美國，辦理結婚手續，以便分得財富，好償還巨額的債務。她不樂意被母親和未婚夫擺弄，竟然跑到船尾跳海輕生。而男主角傑克道森是個街頭肖像畫家，因為賭博贏得一張船票，夾帶著朋友快樂的上船，準備到美國展開新生活。他孤獨地躲在船尾，避免查鋪，遇見正要跳

海的露絲。同是天涯淪落人！他們惺惺相惜，變成了好朋友。未婚夫對傑克的出現，非常生氣，決定要害死傑克，好奪回露絲。然而鐵達尼號撞上了冰山意外沉沒，帶來全船旅客的不幸。故事結局，惡毒的未婚夫搭上救生船，苟且偷生。而傑克把露絲推上漂浮的床板，自己卻泡在冰海中凍死了。才認識三天的朋友，願意為對方犧牲，是愛情發生了力量！

這個故事在當時未見記載，沉在海底的保險箱裡也沒有那張裸女素描。然而，導演選擇「現在」的時空點，找出當年的沉船，讓已經成為百年人瑞的女主角，重臨失事現場，與她84年前青春豔麗的模樣，做了鮮明的對比。導演似乎有意告訴現代的年輕人，在速食愛情的背後，仍有雋永的情愛可以期待！

用個老故事，透過電影虛擬的情節，變得煥然一新！你說，電影是不是很神奇？藏在膠捲或者小小的光碟中，能夠保有這麼多的聲光影像，頂神奇的事呢！

神燈、魔毯與新視野：
阿拉丁故事的轉變

　　華特迪士尼公司推出《阿拉丁故事全集》，包含《阿拉丁》、《賈方復仇記》、《阿拉丁與大盜之王》三部連續性的卡通影片，還附有「魔毯歷險」、「精靈神燈內的世界」、「三個願望」、「精靈環遊世界之旅」等電腦互動遊戲。對小學生而言，應該是一套學習兼具遊戲的產品。

　　主角阿拉丁從哪裡來呢？是不是阿拉伯人？神燈裡的巨人為什麼會死心塌地的幫助他？要解答這些問題，非得閱讀《天方夜譚》不可。

冒著生命危險來講述故事

　　《天方夜譚》應該是印度、波斯一帶的民間故事，流行於巴格達為中心的阿拔斯朝（750～1258），也有人說是埃及的麥馬立克朝（1250～1517），後來漸漸轉變為阿拉伯人所專屬。故事

從古代印度與中國之間的薩桑國講起，宰相的女兒山魯佐德為了阻止國王殺害每天新娶的王后，自願入宮，每天晚上講述故事，用「連載」方式，來引起國王的好奇心。總共花了一千零一個夜晚，國王受到感化，放棄濫殺無辜的舉動。也因此，有人翻譯此書名為《一千零一夜》。

綜觀全書，有四百多篇故事。大家所熟悉的有〈阿拉丁和神燈〉、〈阿里巴巴和四十大盜〉、〈漁夫與魔鬼〉、〈辛巴達航海旅行記〉等。這些故事背景，不外乎沙漠、皇宮、市集、洞窟、海邊，從地理上觀察比較，應該離不開現今的伊拉克、土耳其一帶。他們心目中最神祕的地方，是中國；而最遙遠的地方，就是神燈巨人將阿拉丁皇宮搬往的非洲南端。熱鬧的情節多半是爭奪寶藏、追求公主、三個願望、神燈魔法、揶揄婦女等等。黃金、美女、魔法，是他們畢生所追求的目標；出現在故事中的人物，國王、強盜、小偷，也象徵著他們獲取金錢、權勢的三個「等級」。在「強盜世界」的氛圍中，透過浪漫想像的手段，讓讀者能夠分享阿拉丁的機智與運氣，突破生活中貧窮困頓，就變得很有意義了。

阿拉丁與神燈故事的改寫

在較早的《天方夜譚》裡頭，阿拉丁家住開羅，是埃及富商佘肅丁的獨生子。父親為他準備了六十匹驢子，載著貨物，前往巴格達經商。因為不聽總管的建言，留宿沙漠中，被強盜洗劫一空。不得已，他獨自進入巴格達，當了商人的假女婿，卻愛上了商人之女施白黛。幸虧教皇微服出巡，冒充阿拉丁的爸爸，還幫忙準備聘禮，迎娶施白黛。不久，施白黛生病死了，教皇與宰相又幫阿拉丁介紹雅思敏為妻。這樁婚事引起警察廳長之子哈卜祖勒睦的妒恨，央託夜間巡警隊長卡麻金偷竊教皇的「寶石金燈」，再嫁禍阿拉丁。阿拉丁的好友戴尼福買通獄卒，換上一個貌似阿拉丁的因犯受刑，協助他逃往亞歷山大城。十四年後，阿拉丁的兒子阿士龍長大了，他一直冒充是戴尼福的孩子，在酒店裡遇見酒醉的卡麻金，也看見了他掛在腰間的「寶石金燈」，知道父親是被冤枉的。有一次意外，阿士龍打敗刺客，拯救了教皇，得到教皇的召見，才為父親申冤。阿拉丁獲得赦免，全家團圓，好不熱鬧。

這個故事後來又被改寫，阿拉丁變成了中國孩子，不肯繼承

父親裁縫師的工作。父親死後，他整日和壞朋友玩耍。直到十五歲，一位非洲摩洛哥來的魔法師來找他，謊稱是失去聯絡的叔叔，給了母親十枚金幣安家費，帶走阿拉丁，要他進入地洞去尋找神燈。阿拉丁當然不是省油的燈，

當他察覺魔法師不讓他離開地洞時，乾脆抱著油燈滾回洞穴。幸好魔法師曾經給他一個戒指，裡頭住著戒指神，幫助他脫困回家。他的母親想把阿拉丁帶回的神燈擦亮，以便上市集賣個好價錢，沒想到卻擦出個燈神。燈神供應阿拉丁和母親食物，也幫阿拉丁追求卜都魯公主，最後還變出一座完婚用的城堡。魔法師知道後，從公主手上騙走神燈，並且命令燈神把公主與城堡搬到非洲老家。國王逮捕阿拉丁，要他交出公主。阿拉丁請求戒神幫忙，讓他也來到非洲。他用了許多計謀，打敗魔法師，吩咐燈神把城堡和公主都搬回中國。不久，魔法師的哥哥前來尋仇，也被

阿拉丁打敗了。幾年以後，阿拉丁繼承王位，和卜都魯公主過著幸福快樂的日子。

顯然，改寫者把〈漁夫與魔鬼〉故事中的燈神巨人，也編寫進來。改編後的故事，流傳更廣。有些插畫者乾脆把阿拉丁畫成長著辮子的清朝小孩。清朝開國在1643年，要比阿拉丁故事，晚了六百多年。

迪士尼公司賦予新視野

為了卡通動畫出版多元，提供世界各國的孩子分享。華特迪士尼公司把觸角也伸向了阿拉伯世界。阿拉丁的個性活潑，故事精采，自然成了首選素材。故事中，阿拉丁變成孤兒，在市集上當小偷，只有猴子阿布陪伴他。而皇宮裡的公主茉莉被迫要在下個生日之前，與一位真正的王子結婚，如果不成，就得下嫁宰相賈方。茉莉公主非常煩惱，逃出宮殿，遇上聰明善良卻又調皮搗蛋的阿拉丁。賈方抓到阿拉丁，知道他是唯一能進入洞窟拿神燈的孩子，誘騙他去執行任務。阿拉丁進入洞窟，先遇上淘氣的魔毯；被賈方封住洞口時，想點燈照明，才喚醒了神燈精靈。神燈

精靈允許阿拉丁許三個願望。聰明的阿拉丁可不隨便用呢！

賈方識破阿拉丁假扮王子的詭計，順勢騙走神燈，要求精靈讓他變成國王，並帶走城堡，成為最強的魔法師，還得讓公主瘋狂愛上他。精靈無法答應最後一項，因為他無法改變茉莉公主對自己感情的選擇。既然不允，賈方要求擁有精靈萬能的能力。這下子，賈方得到精靈的力量，卻失去了自由，他得被關進神燈裡頭。

阿拉丁面對的困難輕而易舉的解除了，他把最後的願望用來解除燈神奴隸的身分。精靈獲得自由之後，不用再尋找主人了，可以環遊世界，好好玩一玩。阿拉丁雖然不是真正的王子，國王還是答應他與公主結婚，他說：「法律不外乎人情。」國王決定為勇敢的孩子與愛女修改法律。

卡通續集接二連三

這故事還沒完呢！被丟進沙漠的神燈，被強盜王阿比莫撿到，讓賈方重獲自由。可惜好日子沒多久，阿拉丁請求鸚鵡艾格幫忙，叼著神燈丟進火山熔岩中，賈方永遠被毀了。

緊接著第三集，出現一個意外的人物，阿拉丁的父親卡辛，原來是四十大盜的首領，住在「芝麻開門」的洞窟中。為了「米達斯之手」的黃金雕塑，他乘機入宮偷竊開啟密門的鑰匙。阿拉丁必須做選擇，是逮捕父親歸案呢？或是要保護父親的安危。故事最後在消失島的黃金洪流中，父子之情戰勝了黃金之愛。父親放棄了貪念，阿拉丁也救回了父親。國王仍然接受阿拉丁為女婿，而父親有鸚鵡艾格陪伴，繼續流浪去了。到底還有沒有第四集？當然是有的，只要讀者們願意捧場，迪士尼公司還是會找人寫稿本，繼續畫下去。

　　在卡通影片中猴子阿布、鸚鵡艾格，都很討人喜歡，連保護茉莉公主的大老虎樂雅，也是讓人愛得發狂呢。編劇家將〈辛巴達〉、〈阿里巴巴四十強盜〉、〈漁夫與魔鬼〉等情節，融合進入阿拉丁的故事裡，搭配巧妙；最重要的是，他還關心自由、愛情、親情與幸福的意義，甚至公主對阿拉丁父親的關心，國王對阿拉丁的包容，都有相當長的篇幅描寫。這套三集的卡通版阿拉丁故事，超越了神燈與魔毯的神話世界，提供孩子一個廣闊的現代視野。

在動物世界裡發現人性：
泰山故事的演變

　　1999年7月，華特迪士尼公司推出第37部卡通影片《泰山》，據說同時也是以泰山為題材的第47部電影。

白皮的故事

　　電影開始，一艘前往非洲的輪船著火，一對英國夫妻帶著嬰兒駕小舟登陸荒島，建構樹屋，等待救援人員到來。然而，一隻花豹卻闖入，咬死了父母。這時候，叢林裡剛失去自己孩子的母猩猩卡娜，聽見嬰兒啼哭，尋聲進入樹屋，勇敢的救下嬰兒，取名為「泰山」，獨自扶養。泰山的童年並不孤單，他認識了猩猩姊姊托托，以及小象丹丹，成為好朋友。

　　花豹侵入猩猩的住所，為了拯救族群，二十歲的泰山與牠對決，成了英雄。碰巧，布教授帶著女兒珍妮和助手克里頓，來到荒島觀察猩猩生態。珍妮以一隻小猴子為寫生對象時，被一群彩

面狒狒包圍。泰山救了珍妮，並跟珍妮學會語言，也了解自己原屬於人類。母猩猩卡娜帶他回到樹屋，讓他解開身世之謎。泰山穿上樹屋裡父親留下來的衣服，要與珍妮一起前往文明世界。而正打算獵捕猩猩返國兜售的克里頓，聯合幾個凶惡的水手叛變。他們把布教授、珍妮、船長和泰山等人關進船艙。幸好托托與丹丹趕來救援，泰山得以脫困，重回叢林，打敗克里頓，解除了猩猩族群的危機。首領哥查負傷，去世前叮囑泰山要「保護家人，遠離危險」，泰山決定留下來照顧「家園」。為了愛情，珍妮也選擇留下來陪伴泰山。

迪士尼公司還推出過《泰山2集》，屬於「前傳」性質，描

寫泰山童年機智的故事。泰山等人離家，被攔路打劫的三隻猩猩追趕，闖進了傳說中恐怖的魔怪世界。魔怪是個孤僻老人，名叫「竺怪」，居住山洞中，洞前有流水、瀑布，更有奇花異草，像極了孫悟空的水濂洞。

當三隻猩猩發現竺怪並不可怕，便想霸占地盤。泰山反過來為保護竺怪而戰。結果，不打不相識，為首的母猩猩甘姐與竺怪迸出了愛情的火花。這時候，花豹攻擊前來尋找泰山的托托和丹丹。泰山為了拯救朋友，奮戰到底，打敗花豹，要牠永遠離開叢林。這個故事，純粹為中、低年級的孩子而寫，講求家庭倫理、友誼長存，以及團結力量大的道理。

在這兩集的光碟版中，附有電影製作過程的紀錄，包括交代泰山故事的來源與演變；解說所有角色從構想、雛形、配音到完成的經過；比較草圖、畫稿、動畫到成品四階段的異同；詳細介紹非洲的景象，繪稿者如何轉化為圖片的過程；也說明電影背景音樂的創作與歌手的選擇，真可謂巨細靡遺。這部分的資料，雖與電影本事無關，卻可以提供孩子繪畫構圖、音樂創作、劇本寫作、動畫構成，以及戲劇扮演的良好概念。甚至還附有「過關遊戲」，可以讓人增強英語聽力，趣味性、教育性都很高。

泰山故事的由來

《泰山》故事的由來，根據導演布洛說，是他祖父艾格萊斯布洛（1875～1950）創作的，1912年10月首次在《故事》雜誌中發表，轟動一時。1914年單獨出書，爾後陸續寫了二十幾集，快速的被翻譯成各國文字。老布洛還推出漫畫版、電視劇版，並且開發許多相關的周邊產品。除此之外，1918年首部黑白無聲的《泰山》「默片」推出，贏得觀眾的喜愛。1930年，好萊塢拍攝連續十九集的泰山影片，找到游泳健將約翰韋斯穆勒扮演，在山林中擺盪藤蔓，呼嘯而過，讓觀眾更加瘋狂。

以泰山為題材的黑白電影，奧斯卡金像獎影集中並沒有收錄。如果想讀些泰山故事，可以在簡明階梯英語讀本中找到。中文譯本應該只有11本，最早是在商務印書館出版，由張碧桐等人翻譯，叢書名為《野人記》；1958年，啟明書局重出，改以現代語體翻譯，題為《泰山全集》；後來還有高雄大眾書局、台北益群書店翻印過，目前都已絕版。網路上可見的書目資料，只有大陸中國社會科學出版社、譯林出版社的簡體字版，國內僅見馬可孛羅出版社1999年版。

《叢林奇譚》是泰山的孿生兄弟

　　《泰山》故事與卡通影片中的情節，有許多不同。譬如老布洛設定的動物角色是「人猿」，而不是「猩猩」。泰山的爸爸是被人猿首領殺死。泰山回到樹屋中，獨自摸索，因而熟悉了許多人類才會使用的工具。他渴望重回人類世界的情節，在卡通影片中並不強調，而把焦點放在生命自由平等的探討，不再以「殺戮」或「對抗」，做為克制敵人唯一的方法。

　　泰山故事的靈感，不是憑空而來。出生在印度孟買的英國作家吉卜林（1865～1936），六歲返回英國，十七歲再回印度。三十歲時寫下這本以印度為背景的《叢林奇譚》，名噪一時。四十三歲時，還得到了諾貝爾文學獎。

　　故事中，孩子的雙親被老虎謝利咬死，母狼拉夏拾獲並收養他，叫他「毛克利」。阿奇拉是正直的狼王，定下乾旱期間叢林不得殺戮的法則。然而謝利破壞規定，還嗾使狼群叛變，陷害毛克利，並殺死了母狼拉夏。

　　毛克利被收留以後，與姊姊灰狼變成最佳拍檔。黑豹巴希拉、黑熊巴魯、大象哈帝都是他的好老師。遭遇災禍以後，他必

須帶領狼群，殺開血路，為死去的族人報仇。他用什麼方法，制服老虎謝利呢？

《叢林奇譚》一直被列入「世界少年文學名著精選」之中，有多家出版社翻譯出版。迪士尼公司於1967年將這部作品拍成卡通，中文譯名為《泰山》。幾年前又推出了《泰山2》。影片後頭的互動式電子軟體，幫助孩子將閱讀化被動為主動，增加了許多樂趣。

泰山故事最初的設計，是希望透過「重返叢林」，在動物的世界裡發現人性，來反襯人類文明世界的詭詐。但因為採用善惡二元對立的設計，難免讓許多原本就是肉食的動物背上了壞名聲。現在的泰山故事，則考慮到孩子的接受程度，改用開朗歡愉的心情，來詠嘆自然生命的平等自由，比以前的善惡對抗，好看許多。

羅賓漢的女兒：
經典故事的再創

　　英國綠林好漢羅賓漢和瑪莉安生下了一個女兒？聽起來真不可思議！《俠女傳奇》（另譯作《俠盜公主》）就是敘述這樣的傳奇。瑪莉安生下女兒昆不久後病死，羅賓漢傷心不已，把昆交給修士班狄克，自己則加入十字軍東征的行列。一晃二十年，李察王在耶路撒冷戰場上中箭，遺命要年輕的菲利普回英國繼承王位。而羅賓漢和戰友威爾奉命先行返國，暗中安排事宜。道高一尺，魔高一丈。李察的弟弟約翰王早有篡位的野心，唆使托蒂女伯爵在途中加害菲利普。侍從康瑞發現陰謀，保護菲利浦連夜逃亡，不幸在登陸英格蘭時犧牲了，菲利普因此冒用康瑞的名字，過著流亡生活。

　　話說羅賓漢回家後，要轉往哈威港口，以便接應。昆要求同行，被父親拒絕了。她自行剪斷長髮，穿上男裝，上馬出門。而昆的童年友伴佛德瑞克為了保護她，尾隨在後，卻掉進郡主的圈套。為了要找回佛德瑞克，羅賓漢和威爾到教堂赴約，竟掉進了

郡主更大的陷阱裡。

　　昆與菲利普在林中巧遇，幾經打鬥，反而變成好朋友。為了要拯救父親羅賓漢和威爾，他們去參加諾丁漢射箭比賽，混入城裡，卻被郡長看穿身分。他們脫困以後，回到綠林中，菲利普表明自己是王位繼承人，號召勇士，組成部隊，前往倫敦與叔叔約翰王大戰。他們衝入城堡，阻止主教為約翰王舉行加冕典禮，菲利普也因此繼承了王位。這個故事看似言情小說，怎麼與綠林好漢的強盜故事截然不同？

〈羅賓漢之歌〉與《劫後英雄傳》的混合

　　在我們腦海中的羅賓漢，應該是濟弱扶傾、劫富濟貧的義賊！他帶領一群年輕人，逃避路德曼人的欺壓，躲在雪伍德森林中，只要有旅客經過，他們就動手搶劫。要是遇上窮苦的百姓，他們不但不會干擾，還主動救濟呢！

　　羅賓漢最早出現在英國的民間歌謠中，是以〈羅賓漢之歌〉形式存在，歌頌「永遠不彎腰服輸的羅賓漢」，後來才加入了濟

弱扶傾的情節。到了十六世紀，羅賓漢與僧侶、陶工、小約翰結交，與瑪莉安戀愛，以及描寫羅賓漢死亡的故事，漸漸被拼湊成長篇的傳奇故事。

　　把羅賓漢描寫成薩克遜人杭丁頓伯爵的後代，是更晚以後的事情，故事時間被挪前到十二世紀末期，還加入接受路德曼人獅心王李察「招安」的情節。這與蘇格蘭作家史考特撰寫《撒克遜劫後英雄傳》，有必然的關係。《劫後英雄傳》裡的主角埃芬豪，參加十字軍東征，歸國後參加比武，贏得勝利，得到羅娜公主的青睞。而失蹤後潛返英國的獅心王李察則偽裝為黑騎士，暗中來幫助。

　　歷史上的獅心王李察則是在1192年與薩拉丁停戰，歸途中被奧地利貝登堡公爵俘虜，母后艾莉諾為他付出極大筆贖款。1199年，獅心王李察死於戰場，其弟約翰繼承王位。史考特筆下許多的素材被抄進了羅賓漢故事中。而最有名的長篇故事版，是美國作家霍華德派里在1882年完成的《俠盜羅賓漢》。

標準版的羅賓漢故事

瞧！從戰場上脫逃回來的威爾，在林中遇見表哥羅賓漢。受人陷害的理查德京伯爵，向羅賓漢借了四百英鎊，保住城堡與領地。而驕傲的夏爾哈德伯爵、諾丁罕郡長以及幾個路德曼貴族，穿越雪伍德森林時，都嘗到了苦果。除了羅賓漢以外，威爾、阿倫、小約翰、亞瑟、卡斯帕羅等人，也是林中不可或缺的角色。

基斯保男爵在班斯丹舉行射箭比賽，希望逮捕前來參賽的羅賓漢。羅賓漢不只贏得比賽，還躲過男爵設下的陷阱。男爵再將理查德京伯爵父子抓起來，羅賓漢憑藉偽裝術，又一次混入城裡，拯救人質。

這時候，英王亨利二世逝世，獅心王李察繼任，率領十字軍東征。他的弟弟約翰伯爵攝政，想要篡位，還支持大法官瓦倫恩討伐羅賓漢。兩年後，獅心王李察自戰場歸來，約翰攝政王潛逃到諾丁漢。羅賓漢率眾前來，參與討伐。獅心王感激之餘，偽裝成平民，進入林中與羅賓漢結交，也恢復了羅賓漢和理查德京兩人的爵位。後來，獅心王死於歐洲戰場，弟弟約翰正式即位。萊姆斯伯爵派克萊伊將軍前來討伐羅賓漢。克萊伊射死了瑪莉安。

羅賓漢忍受喪妻之痛，消滅入侵的軍隊。失去妻子後，羅賓漢四處流浪。他後來重回雪伍德森林，繼續對抗殘暴的政府，直到約翰國王死去，小亨利國王繼位。

改寫的電影故事何其多

1938年好萊塢推出《羅賓漢的冒險》，屬於音樂電影。1952年迪士尼拍了一部真人版的《羅賓漢傳奇》，由李察陶德主演。二十年後，又推出動物版的《羅賓漢》，羅賓漢變成一隻聰明的紅狐狸。1976年，史恩康納萊與奧黛莉赫本演出《羅賓漢和瑪麗安》。劇中描述羅賓漢陪同獅心王李察投入歐洲戰場，瑪莉安則進入修道院侍奉上帝。當兩人垂垂老矣時，再次不期而遇。羅賓漢打敗了敵人，但瑪莉安不願意再擔心受怕，拿出毒酒來與羅賓漢同飲，共赴黃泉。

1991年凱文科斯特納擔綱《俠盜王子羅賓漢》，重述羅賓漢傳奇。這個故事是加長版，加入摩根弗里曼飾演的摩爾人亞森，大有反省對「異教徒」偏見的意圖，同時也指出十字軍東征的荒唐無聊。

透露了女孩應該被重視的訊息

回到羅賓漢之女的故事吧！老羅賓漢多活二十年之後依然「重男輕女」，從沒有正面肯定過自己的女兒。他幾次與敵人交手被俘，只得把「舞台」留給了年輕的昆和菲利普。昆和菲利普最終並未結婚，據說是昆沒有繼承權的緣故，但更大的意義可能是「愛情比婚姻重要」，因為政治因素結合的婚姻，通常不會長久。

片中，扮演昆的凱瑞奈坦莉堅毅不屈的神情，令人動容。不過，值得玩味的是片頭，一個五、六歲的小女孩清晨從床上醒來，搖搖晃晃走向洗臉台。才倒了水，捧水洗臉，一下子就大了五歲；才穿衣，伸出脖子，又大了五歲；才紮了辮子，就變成大女孩。但願，全天下的女孩也都能這樣，無風無雨快樂的長大！

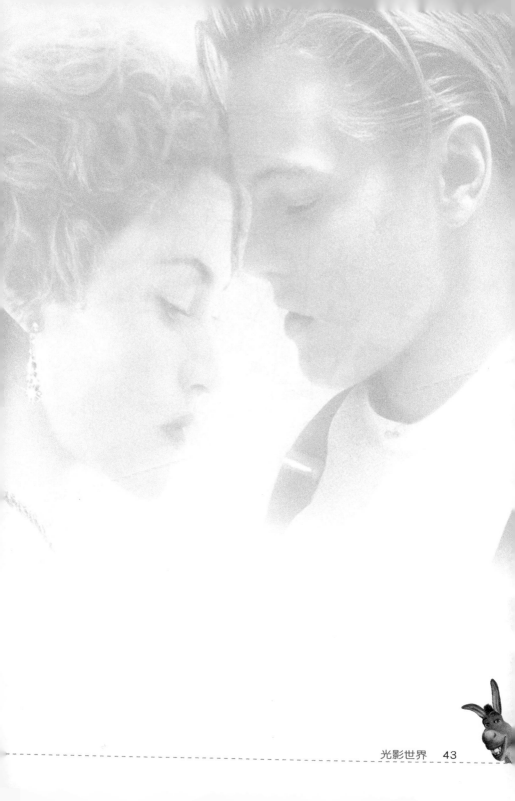

告別童年

告別童年，還是告別玩具：
重溫《玩具總動員》的滋味

　　暑假，對每個孩子來說，都是件快樂的事！儘管有些家長和老師害怕孩子們玩過頭，早已安排了長長的課業輔導。但總有些空檔吧！至少可以待在自己的房間裡，把童年玩具統統翻出來，好好玩一陣。

　　有幾部與《玩具總動員》相關的卡通電影，很容易喚醒大家童年玩具的回憶唷！

玩具為啥總動員

　　小主人翁安弟有好多好多玩具，有警長胡迪、牧羊女艾蜜莉、蛋頭夫婦、望遠鏡、遙控車、錢筒豬、臘腸狗、恐龍、長蛇、小企鵝、機械人和塑膠軍人部隊等。胡迪是安弟最喜歡的玩

具，天生當警長，在眾玩具之前威風凜凜，可以召開幹部會議，號令所有的玩具。牧羊女艾蜜莉負責看管羊群，她卻樂意把羊群交給別人，好跟胡迪約會。蛋頭先生可真怪，眼睛、耳朵、鼻子、腳丫子都可以拿下來；要遠行時，蛋頭太太會把牛排、鞋襪等塞進他背後的窟窿。鬥犬是裝了彈簧的狗，是隻拉長身體的臘腸狗。好事的恐龍，名叫抱抱龍，被大夥兒戲稱為「大蜥蜴」，也是玩具王國裡的開心果。媽媽決定搬家以前，為安弟舉辦生日派對。參加宴會的孩子帶來許多禮物，其中也會有新玩具。胡迪等人「既期待又害怕受傷害」，害怕新來的玩具搶走了主人的歡心。

　　新來的玩具是捍衛宇宙和平的太空騎警，名叫巴斯光年，果真吸引了安弟。胡迪心生妒忌，找機會把巴斯光年從樓上窗檯推落。胡迪受到良心折磨，無心陪伴安弟前往比薩星球遊樂場，卻遇見從樹叢裡跑出來的巴斯光年。他們扭打一起，最後才一同進入遊樂場，去找安弟。巴斯光年將抓娃娃機誤為太空船，興沖沖闖入機器裡。鄰居小孩阿薛技巧很好，三兩下把巴斯釣起，胡迪搶救不及，雙雙被帶回家裡。阿薛是個有名的「玩具虐待狂」，他把火箭綁在玩具身上，然後點火，火箭衝上天去，玩具跟著炸

成碎片，樂此而不疲。

費了九牛二虎之力，胡迪和巴斯光年逃離阿薛的魔掌，他們借助火箭的力量飛起來，又巧妙的脫離火箭，落入媽媽駕駛的汽車中。小主人安弟低頭發現他們，還以為他們一直是留在車子裡。

這就是《玩具總動員》最早的情節，故事發生在兩天之中，非常緊湊，讓觀眾屏住呼吸，緊張得不得了。

玩具二度總動員

不知過了多久，小主人安弟要帶警長胡迪去參加牛仔營。因為胡迪的手臂扯裂了，沒有成行。一個身材圓胖的禿頭日本人艾爾發現了胡迪，知道是絕版好貨。媽媽不肯賣，艾爾乾脆偷走。胡迪被帶到艾爾玩具倉庫，重新修補手臂，上漆整理，與女牛仔翠絲、老礦工彼得和紅心馬配成一組，打算賣到日本東京小井博物館。胡迪雖然想念家中朋友，但與翠絲等人到日本去表演牛仔秀，也深深吸引著他。巴斯光年率領眾玩具夥伴，前來艾爾玩具公司，打敗魔王札克，說服胡迪，也阻止了艾爾的計謀，快樂的

回家。

　　《玩具總動員》第二集比第一集好看，巴斯光年的戲分加重許多。當巴斯飛進玩具公司，發現公司裡頭堆放著成千上萬的巴斯，而且都跟他一樣，自認為是宇宙總部派來獨一無二的太空騎警。當巴斯對抗其他巴斯的時候，似乎說明了孩子最大的敵人就是自己，要不然就是孩子之間同質性的糾紛沒完沒了。當巴斯光年與魔王札克決鬥，竟然發現札克是他的親生父親。這好像是《星際大戰》之中，路克對抗黑暗帝王的情節。爸爸和孩子之間，有那麼大的仇恨嗎？

輪到巴斯當主角

胡迪當了兩集主角，也該由巴斯光年獨挑大梁。片名就叫作《巴斯光年》。故事開始，粉紅豬與抱抱龍正忙著玩「巴斯光年大戰魔王札克」的電動玩具，胡迪借回一捲錄影帶，是巴斯光年拯救小綠人的故事。影片中，巴斯光年在執行某次任務時，失去了最佳拍檔黑洞上尉。他拒絕尼布勒隊長安排坦吉亞星球公主美娜洛娃為新的任務搭檔，以免再度嘗到失去朋友的痛苦。

然而魔王札克偷走了三隻眼睛小綠人族群裡的「合一之心」，轉化成邪惡的力量，開始控制宇宙中所有生靈。巴斯無法抵擋札克的攻擊，發現黑洞沒死，居然還是札克的一號特派員；幸虧美納洛娃即時出現，才化解危機。故事中還創造了孔武有力的清潔隊員布斯特與淘氣的機器人阿達，他們駕駛太

空船前來協助,讓大夥兒從容的逃離爆炸現場。

這部VCD封面上寫著「《玩具總動員》眾家玩具友情客串演出」,其實只有片頭出現胡迪等人,故事開始後,再也不曾露臉。不過影片製作人玩出「戲中戲」的形式,趣味性很高,有觀賞價值。這個故事說明「真心朋友力量大」,是很明顯的。

請把握童年美好的記憶

從上述的三個片子看來,暴力破壞玩具似乎是孩子們常有的現象。孩子不喜歡玩具,還是天生與玩具有仇,非得搞破壞才行?從心理學觀點來看,這是一種人生學習,孩子拿著玩具,穿梭想像與現實的兩極世界,他們有時候扮演上帝,主宰生殺大權;有時候也扮演國王、公主、英雄與美女,去品嘗生命中的是是非非,開始了解生命與非生命的區別,文明與野蠻的界野。

另外有個片子叫《晶兵總動員》,破壞行動更為誇張。十三歲孩子艾倫放學後幫爸爸看顧玩具店,趁爸爸不在家,讓送貨員留下了兩組戰爭高手。六個魔頭大兵決心消滅高竿兵團六人組,利用晚上在店裡廝殺起來。爸爸看見玩具店被嚴重破壞,責備艾

倫惡習不改。他哪裡知道這些裝有生化科技晶片的玩具，具有不可思議的殺傷力量。

這個故事有兩層意義。成長中的孩子艾倫，性情不定，曾經放水淹廁所、放火燒學校，因此被貼上「壞孩子」的標籤，就是換學校就讀，也無法洗刷眾人對他的觀感。這是教育系統出了毛病的警訊啊！另一則啟示是，未來生化晶片的發展，絕對可以改變世界面貌。

在這四部影片之中，還有許多精采的話語，給予我們一些啟發，像巴斯光年動不動就說：「飛向宇宙，浩瀚無垠！」對大人而言，似乎是笑話；但對孩子而言，卻是展現了對未來無限的憧憬。而故事中的玩具會互相安慰說：「當有一個小孩愛你的時候，生命才會有價值！」這可不是單指玩具的心聲。當孩子深深愛著親愛的爸媽的時候，這世界是最美麗的呢！

把孩子送回家：
《怪獸電力公司》與
《冰原歷險記》的現代意義

卡通影片是要拍給大人看，還是小孩？大人喜歡創新的素材，發人深省的議題；而孩子則喜歡溫馨角色，甜美結局。為了兼顧大人和孩子的期待，特別推薦《玩具總動員》、《蟲蟲危機》，以及《怪獸電力公司》三部「老少咸宜」的片子。

怪獸世界的電力系統

怪啦！《怪獸電力公司》的發電系統，是靠孩子的尖叫聲產生。怪獸們扮鬼臉，窮凶極惡，從孩子房間的衣櫃門衝出嚇人。助手馬上儲藏孩子恐懼哭叫所發出的能量，供應怪獸世界使用。毛怪，名叫詹姆士蘇利文，是公司裡第一流的嚇人高手；而大眼仔麥克瓦索斯基，是他最佳的拍檔。牠們的對手是會隱形的變色龍藍道，隨時要挑戰毛怪所保持的紀錄。有一天，藍道為了超前

成績，叫助手故意留下一扇門，讓他在大家下班以後，偷偷回來工作，好衝高業績。

萬萬沒有想到，毛怪發現了這道未收拾歸檔的門，也因此被一個天不怕地不怕的小女孩阿布纏住。阿布爬到毛怪身上，混進怪獸世界的餐飲店，引起大混亂。怪獸們把小孩當作危險可怕的生物，趕緊派清潔隊員來消毒。毛怪和大眼仔怎麼敢違反規定？他們必須快速的把阿布送回人類世界。找出那扇有花紋的門板，讓阿布走回自己的房間，不就成功了嗎？

事實不然，整樁事件背後，有個更大的陰謀。電力公司老闆荷特路是隻大螃蟹，他擔心勇敢頑皮的孩子愈來愈多，不受怪獸驚嚇，電力來源就成了問題。為了預防未來，他命令藍道去綁架小女孩阿布，來研究收集電力的新方法。現在，被毛怪和大眼仔發現了祕密，就得消滅他們。毛怪和大目仔被丟進西伯利亞凍原，幸虧遇見了熱情卻又囉唆的雪人，才找到遮風蔽寒的地方。

為了阿布安危，毛怪想盡辦法趕回怪獸世界，並舉發老闆荷特路與藍道的罪行。要如何回到怪獸的世界呢？還是毛怪有辦法！

上級督導員羅斯發現犯罪事實，逮捕荷特路和藍道。但為了怪獸世界的安全，禁止毛怪與阿布再度見面，羅斯命令將通道用的門板毀壞。看著被輾碎的門板，毛怪非常傷心，他再也看不到阿布了嗎？

冰原世界的生存哲學

無獨有偶，福斯公司幾乎同時推出《冰原歷險記》，還獲得了奧斯卡最佳動畫電影獎，也是以「送孩子回家」為故事主軸。

故事從冰河時期開始，動物們成群向南遷移，要找個溫暖的地方好生活。長毛象蠻尼卻不然，他不喜歡熱鬧，只求清靜，選擇相反的方向，單獨北行。沒有想到，途中遇見了兩隻憤怒的犀牛。犀牛們正在攻擊樹懶喜德，因為喜德吃掉了高原上唯一的一朵奶油花。蠻尼不想惹事，但也不能看著「大欺小」，因此被迫加入戰局。喜德獲救以後，認定蠻尼是他的保護神，黏住不放。

話分兩頭。劍齒虎首領索托命令狄亞哥去偷獵人的小孩，嘗

嘗新滋味，也可以為死去的兄弟們報仇。狄亞哥身手矯捷，要達成任務不成問題。獵人的妻子卻堅強無比，她抱著孩子跳下瀑布，漂流到下游。死去之前，把孩子放回岸邊，用哀求的眼神看著蠻尼。蠻尼不想理會，但是狄亞哥追蹤而來，藉口要帶

孩子走。佛尼覺得危險，決定讓喜德當保母，狄亞哥當嚮導，執行「送孩子回家」的任務。

參觀冰窟博物館

　　對狄亞哥來說，他內心最苦。一邊執行首領的命令，誘引大家進入陷阱；一邊卻擔心著新交的朋友受到傷害。陰錯陽差，雪崩讓他們走進冰窟之中。他們走著走著，看見了類似法國克羅馬囊人的洞窟壁畫。蠻尼看傻了！壁畫內容，像卡通動畫一般，描

繪人類入侵長毛象的家，殺死了父母，只留下孤苦無依的小象。這似乎觸及蠻尼個人的隱痛，也引發了長毛象與人類的世代的仇恨。突然，那個胖嘟嘟的小嬰兒爬過來，用手和臉頰輕輕的撫摸著蠻尼鼻子。那一剎，蠻尼的憤怒、哀傷，在淚水中融化了。狄亞哥湊過來，看著壁畫，露出疑惑不解的神情。這是長毛象對待敵人的哲學吧！與劍齒虎的復仇意識相較，讓人感動。

松鼠奎特的串場作用

博物館之旅才結束，故事轉入了遊樂場。小嬰兒在冰上高速溜冰，蠻尼、喜德、狄亞哥追上去，都掉進了冰河道中。有隻史前小松鼠奎特，在影片中不斷的搬動橡樹子，這回被大夥兒撞進了冰層中。

在兩萬年之後，冰河時期結束，地球暖化。奎特又要從冰封中甦醒過來，繼續去追橡樹子。不過，他碰上了大椰子，努力將椰子踩入沙灘裡，當作儲糧。結果沙灘裂出了地縫，延伸到一座火山，眼看著要爆發一場大災難。影片戛然而止。這已經是小嬰兒回到爸爸懷裡兩萬年之後。

回到史前松鼠奎特吧！奎特把橡樹子藏在樹洞裡，被雷電擊中，變成黑炭。在故事中，他是個串場人物。換句話說，是影片裡的「節拍器」，導演用他的出現當作「章節段落」，來控制故事的進展速度。

相互幫助才是生存之道

　　地球上能源短缺，是未來無法逃避的事實。憑人的智慧，電力問題還好解決，但是居家環境被破壞，沒有乾淨的水或氧氣可以使用就糟糕了。人與人，與萬物，與大自然，都應該相互幫助，而不是相互傷害，這才是生存哲學嘛！《怪獸電力公司》和《冰原歷險記》，似乎在為孩子找個真正的家呢！

◎編按：《冰原歷險記2》將長毛象的名字，由第一集的「蠻佛瑞」改為「蠻尼」，全書為求統一，皆作「蠻尼」。

當童話隨著年歲長大：
《史瑞克》的風趣、嘲弄與後現代

　　被巫婆拘禁在城堡上的長髮公主，由噴火龍把守，失去了自由。她等待著白馬王子前來，救她脫困。卡通電影的開端，史瑞克正在看這篇童話呢！他很不高興，把描繪白馬王子的那頁撕下。史瑞克，住在沼澤裡的綠色巨人，村民對他既好奇又害怕。他的長相怪異，脾氣暴躁，EQ更不好。

史瑞克的童話歷險

　　有一天，法克大人要把童話人物趕出國境。驢子、小紅帽、狼婆婆、三隻小豬、三隻瞎老鼠、小木偶和薑餅人不約而同跑進了沼澤地。史瑞克不能忍受騷擾，帶著喋喋不休的驢子去找法克大人理論。陰錯陽差，史瑞克和驢子贏得了比武大會，必須接受任務，去拯救關在高塔裡的費歐娜公主，好換取沼澤地的清靜。

利用吊橋跨過火山熔岩，史瑞克和驢子進入了城堡，與噴火龍決戰。費歐娜公主最後被救出來，看見面盔底下的英雄臉孔，竟然是綠色怪物，失望極了。她需要一個懂得真愛的王子在天黑前吻她，否則不能解除巫婆的詛咒——在每天太陽下山之後，變成醜八怪。「既然沒有白馬王子，乾脆嫁給法克大人算了……」費歐娜矛盾極了。

法克大人是個三吋丁，但至少將來是個國王。婚禮進行中，已近黃昏，費歐娜變成綠色怪物，法克大人嚇死了。史瑞克跑進教堂，大膽說出他的愛，而且吻了費歐娜。費歐娜變回美麗的樣子了嗎？她如何回報史瑞克的愛？這個吻的後遺症，才讓他們煩惱呢！

史瑞克的探親之旅

《史瑞克》推出後，夢工廠的傑佛瑞卡森柏繼續製作《史瑞克》第二集，有個爆笑的橋段先介紹。故事開端，英俊的王子跟從書上指示來到城堡，以拯救公主。躺在高塔床上的是看故事書的狼婆婆。狼婆婆跟王子說：「你來晚了！費歐娜公主已經被史

瑞克救走了。」這是個搞笑版的「長髮公主」，試圖銜接上集劇情。用《小紅帽》故事中的狼婆婆來替代，可真巧呢！不然，還有誰更適合？

　　當史瑞克和費歐娜蜜月歸來，收到費歐娜父母來信，要他們動身到「遠的要命王國」，接受全國臣民的祝福。探訪岳父母，是天經地義的啊！但是，史瑞克的長相能被接受嗎？國王與費歐娜的神仙教母聯手，要消滅史瑞克，為費歐娜重新找個白馬王子，也就是教母的親兒子。國王找來鞋貓劍客當殺手。在《鵝媽媽故事集》裡，穿長統靴的貓曾經誘騙魔鬼變成老鼠，一口把他

吃掉，再把魔鬼的城堡獻給小主人。用鞋貓來對付史瑞克，順理成章。鞋貓被史瑞克打敗，投降過來，變成史瑞克的私人祕書，讓驢子很吃味。

他們潛入神仙教母的魔法工廠，偷了改變面容的藥劑。驢子變成「不驢不馬」，看起來很噁心，而史瑞克和費歐娜卻變得英俊美麗。教母拘禁史瑞克，讓她的孩子冒充史瑞克，去得到午夜十二點的親吻。小木偶等人則跑來救史瑞克，由噴火龍載著他飛進宮廷宴會。當騙局被揭穿，史瑞克和費歐娜寧可變回原來的樣子，回到沼澤去生活。驢子和噴火龍（暱稱小龍女）也結婚，生了好幾隻「驢龍」呢！畢竟，愛情是不分膚色、種族的，而維持婚姻幸福的方法，如果只依靠魔法或者漂亮臉孔，是不能永恆長存。

童話的模仿、再創與顛覆

為了創造「史瑞克」這個綠巨人，編劇巧妙的把故事建立在經典童話基礎上。一群大家所熟悉的童話角色，像說謊鼻子會變長的小木偶、睡在玻璃棺內的白雪公主和綠林好漢羅賓漢，不經

意的進入故事，讓讀者驚喜萬分。不只如此，我們甚至還可以看到蜘蛛人、魔戒、蒙面俠蘇洛等熟悉的電影橋段，像極了卡通版的《機飛總動員》。儘管故事設在中古時代，出現城堡、騎士、國王旗幟等場景，卻也夾入了極為現代的夜店、星巴克咖啡、漢堡王食品、亞曼尼服飾，讓觀眾在古今時空的易位中，覺得新鮮有趣，或者唐突怪異。

為了行銷各國，夢工廠特別找各國最適當的演藝人員來配音。台灣中文版的史瑞克由舞台演員李立群擔綱，費歐娜則由京劇演員蔣篤慧和青春偶像張韶涵先後出任。搞笑大王唐從聖假扮驢子，不時以國台語夾雜發音，也插入國內極為敏感的流行語言，非常有趣。新聞播報名人李濤擔任酒吧老闆娘、灰姑娘壞姊姊兩個角色的配音，在聲調上還頂傳神。

這些聲光影像的整體表現，時間、空間、故事原型、人物主從關係，其實是混亂的。我們可以說是運用一種「後現代」的技巧，故事素材拼貼或錯置，敘述主軸不明顯，試圖呈現多元線索的故事，或者不同的價值觀。

甚至還有一則關於創作「史瑞克」的八卦內幕。網路上，閻華先生寫過兩篇《史瑞克》的評論。他說，迪士尼總裁邁可艾斯

納曾經辱罵傑佛瑞卡柏森為侏儒。卡柏森離開迪士尼之後，自組夢工廠。他故意把艾斯納的長相複製在法克大人身上，並且把他畫成侏儒。他甚至描述迪士尼世界的卡通人物流離失所，最後只能來到沼澤投靠史瑞克。這種大人的商業戰爭，表現在卡通影片中，也真是怪事。

尋找真愛的意義

　　不管怎麼說，大人的世界實在麻煩，競賽、決鬥、戰爭，甚至是戀愛、結婚，都得分出輸贏。男女結婚以後，新娘面對公婆，女婿面對岳父母，也有許多「功課」要做。「史瑞克」事件只是放大了岳父與女婿之間的矛盾，讓大家在茶餘飯後，增添一些談話資料。這種類型的「童話電影」，其實是為大人觀賞而拍攝的。只不過，好奇的孩子可以在《史瑞克》故事裡遊戲嬉鬧，優游自在。

　　現實生活是無法使用魔法來解決的。大人們在嘴巴上談論「真愛」，心裡頭卻害怕極了。真愛在哪裡？是個老問題，卻只能以「後現代」的複雜方式來表現。

對孩子而言，沒有那麼困難。「真愛」就是接納對方原有的一切，不要求對方改變什麼。愛她（他），就不要傷害她（他）。如果要深入探討問題，就像剝洋蔥一樣，洋蔥的辛辣嗆得讓人流眼淚。史瑞克說：「巨人就像洋蔥一樣，有許多層面。」如果你喜歡史瑞克和真愛，就請來剝洋蔥！

尼爾斯，你在哪裡？：
閱讀《騎鵝歷險記》的幾重波瀾

尼爾斯，你怎麼那麼頑皮？老爸、老媽要你好好看家，做點功課，你卻跑去追趕家中的牲口。為了貪得禮物，還用魚網去捕捉管家的小狐仙，結果呢？你受到了懲罰，變成拇指般大小的精靈。你擔心家中的大雄鵝毛幀，跟隨一群野雁飛走，奮不顧身的去抓住毛幀，自己反而被帶上天空，加入野雁向北遷移的行列。尼爾斯，你會飛到哪裡去呢？

讓人愛不忍捨的動物故事

1909年諾貝爾文學獎得主，是瑞典女作家拉格洛夫。她寫了這部《騎鵝歷險記》，描寫十四歲的小孩尼爾斯，被小狐仙變成小精靈，隨著野雁從瑞典南部斯戈耐，飛往極北的拉普蘭，經過八個月旅行，繞行全國，最後回到了老家。

這個故事流傳雖廣，在國內僅見蕭逢年改寫，於1993年台北志文出版的十四章節縮本。日本押井守則改編為動畫《小神童》，1983年曾在「中視」首映，如果讀者有興趣，或許在網路還能找得到精采片段。而弘恩文化公司引進1998年捷克版的動畫影片；遠流文化公司則出版高

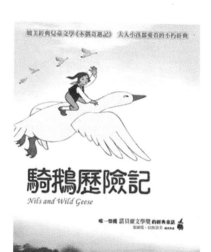

子英等所譯的55回繁體字本，帶給讀者閱讀上極大的方便。

適合孩童閱讀心理的故事

弘恩文化引入的動畫，篇幅很短。全片58分鐘，分成七段小故事，結構精緻。從〈小狐仙〉懲罰皮爾斯開始，每段故事都凸顯一個次要的角色。

〈狐狸〉篇，名叫斯密爾的狐狸攻擊野雁首領阿卡，尼爾斯用小刀奮力擊退斯密爾，因此得到阿卡認同，收容了他們。

〈老鼠〉篇則是老鼠們如潮水般入侵古堡，阿卡向貓頭鷹借了笛子，讓尼爾斯吹奏，宛如漢梅林魔笛的故事，把老鼠帶離陸地，救了城堡。接著，尼爾斯參加克拉山動物的慶典，觀賞鶴舞；不守和平約定的斯密爾被驅逐。

〈天鵝〉篇，在不被允許停留的湖泊中，尼爾斯幫助獵人的小孩佩爾奧拉，去拯救被當作誘餌的野鴨。小船漏水沉沒，幸虧獵人和小狗賽薩爾發現了，趕來救援。獵人被佩爾奧拉拚死救野鴨的仁慈之心感動，他願意把湖泊保留作水鳥之家，不再殺害動物。

〈老鷹〉篇，描寫阿卡餵養孤兒小鷹高爾果，希望長大後能成為愛好和平的老鷹。等到高爾果長大了，發現自己真實的身分，很生氣的離開雁群。旅行中，尼爾斯認識了老漁夫克萊門特，隨著他來到人類的村莊。發現老鷹高爾果和狐狸斯密爾，都被人們關進斯康森博物館。尼爾斯救了高爾果，也鼓勵斯密爾振作精神，因為第二天會有人們來購買狐狸，好放回森林去防治鼠患。每每到了故事結束時，小狐仙總會出現，他看見尼爾斯「幫助敵人」，就知道尼爾斯變成好孩子了。「幫助敵人」，就是好孩子，好奇怪的說法？至於毛幀呢？他談戀愛了，回到農莊時，

他會帶著太太和一群小鵝呢。

〈狼〉篇，寫狼群攻擊人們。農夫讓步行的老婦人駕著車去向獵人呼救，自己則躲進滾動的木桶去誘引野狼。最後，大家都脫困了。相互幫助，真好！尼爾斯看見孩子在結冰的湖泊上玩，冰層裂開，險象環生。是春天到了，他很想念老爸、老媽。至於阿卡和高爾果呢？他們相互諒解，阿卡認錯了，她說：「我不應該養老鷹像野雁一般。」奇怪，做養母的還得向養子道歉，說自己的管教方法不對？這真是個美好的時刻，沒有訴求權威，只有相互愛惜。

〈返家〉時刻，小狐仙指定要懲罰雄鵝毛幀，尼爾斯放聲來阻止父母拔除鵝毛。魔咒忽然解除了，尼爾斯變回正常的樣子。魔咒怎麼會解除？小狐仙為什麼會原諒尼爾斯呢？

從動畫製作技巧來看，捷克版掌握了孩童觀賞的能力與趣味。背景處理，宛如我國水墨山水畫，利用渲染的方式塗抹畫面，如夕陽、雲天、湖景、草地，色澤的變化沉穩而安定，再加上悠揚的音樂搭配，襯托幽靜閒雅的自然景致，使孩子安定心思，更能專注故事中角色的表現。看似樸拙的人物造型，更耐得反覆品味。絕不像坊間一般的動畫，為了討好孩子，充滿喧囂與

紛亂。

為什麼要寫《騎鵝歷險記》

　　如果覺得動畫版太簡單了，還不過癮，那麼請看55回的小說版。作者拉格洛夫二十四歲時，考進瑞典皇家女子師範學院。畢業後，在一所女子學校擔任歷史、地理教師。她利用課餘時間來寫作，出版了幾部小說後，乾脆辭去教職，專心創作。1902年，她接受瑞典國家教師聯盟的委託，編寫一部故事體的的教科書，來介紹瑞典的生物、地理和民俗文化。雖然她童年時臀部受過傷，走起路來很辛苦，仍然勉勵自己跋山涉水，到各處考察，就是為了寫「一本關於瑞典、適合孩子們在學校閱讀的書」。她自訂三個原則來寫作：有助益孩童、嚴肅認真，和不說一句假話。1907年，《騎鵝歷險記》完成了，距離今天一百多年。

　　她認真蒐集了瑞典動物、植物的資料，研究鳥類飛行路徑，以及孵育幼鳥的情形。還刻意的採集民間傳說，巧妙的編入書中。表面看來，是一則幻想故事，卻為孩子們展現了祖國山河的萬千氣象。舉凡瑞典的地理、動植物、文化古蹟、內地居民和偏

僻地區少數民族的風俗習慣，都有生動而逼真的描寫。這是一本文藝性、知識性、科學性三者兼具的兒童讀物，比一般的教科書還更具有教學意義。

表現瑞典精神彰顯大同思想

　　或許有人會批評這部作品，談論品格道德，過於樣板；或者過度讚揚窮苦人民的努力奮鬥。細心的讀者如果願意走過百年時光的長廊，就可以了解那個時代生活物質匱乏、人們辛勤勞動，以及民風純樸，就可以了解這些質疑都是莫須有。也有人認為這本書描寫的是瑞典的風土民情，同時又置於百年前的時空，也有歌頌瑞典國力的企圖。對於台灣讀者而言，缺少閱讀趣味。用這種眼光來解讀，恐怕是「買櫝還珠」了。

　　百年前的瑞典，已經自覺立國的原則。他們開始培養國民自信心，注重社會福利與城鄉建設，更重要的是強調公民教育。因此瑞典現今談論自然生態、環境衛生、性別平等、平等價值觀，都名列前矛。他們每年還拿出生產毛額的百分之一，來幫助世界上弱小的國家。

再回到拉格洛夫《騎鵝歷險記》的寫作時刻，那時候萊特兄弟在美國北卡羅萊納州，試圖以機械彈力飛行；巴西人杜蒙特在法國巴黎，做了幾次的飛行實驗，但也只有兩三百公尺之遠；在當時，真正能在空中翱翔，卻是拉格洛夫。她用文學的手段，藉著誠實、善良而努力的尼爾斯，完成了人們飛行的願想。

　　我不禁想問，台灣的尼爾斯，你在哪裡？

彼得潘，你在忙什麼？：
小心《小飛俠》症候群

記得迪士尼卡通影片中小飛俠的長相嗎？瘦長的身材，穿著像羅賓漢一般綠林好漢的衣服，腰間還掛著一把小刀，造型好酷！當小飛俠從小天使叮噹的身上抖出許多魔塵金粉，沾在溫蒂和兩個弟弟麥可、約翰身上，讓他們也能夠飛越倫敦市區的大笨鐘，直向右邊第二顆星星飛去，尋找夢幻島。

溫蒂長得有點像白雪公主，是個很會講故事的姊姊，吸引小飛俠到窗邊聆聽，不過她更樂意當媽媽，發揮母性，照顧更多的人。麥可穿著白睡衣，頭上戴頂英國紳士的高筒黑帽，手裡拿著黑色雨傘，有些滑稽，也有些威儀呢！而小約翰則拖著他心愛的泰迪玩具熊，永遠跟著大夥兒後頭。在湛藍的星空中，他們手牽手排列飛行，或者一字排開各自飛行，都讓人神往呢。

孩子心目中的英雄

　　夢幻島有三個區域，美人魚居住的海灘珊瑚區、印地安人營區，和海盜船停泊的港口。溫蒂要小飛俠帶她去看美人魚，差點兒被美麗卻邪惡的美人魚推下海中。小天使叮噹看見小飛俠百般呵護溫蒂，妒忌死了，慫恿小矮人們打下飛行中的溫蒂。沒想到她反而受到小飛俠責備，心裡很不是滋味。麥可和約翰逞勇，帶著眾人去印地安人區打獵，卻被黑腳族酋長所俘。酋長為了公主莉莉的失蹤煩惱不已，要小飛俠救回莉莉來交換人質。莉莉的失蹤，是虎克船長搞的鬼，他要逼問小飛俠的藏身之處。沒想到小飛俠不請自來，救了莉莉公主，還被吞下鬧鐘的鱷魚追著跑。

　　不認輸的虎克船長，認為「嫉妒的女人能作出任何事情」，他慫恿小天使叮噹，說出小飛俠的藏身之處，陰險的虜獲溫蒂等人，並把一顆定時炸彈送進小飛俠的住所。叮噹自知受騙上當，後悔不已，為了救小飛俠，她衝出燈籠，搶下即將爆炸的炸彈，自己身受重傷。小飛俠的眼淚救活了她。他們聯手去救溫蒂，徹底打敗虎克船長，並且噴灑金粉，讓海盜船漂浮起來，帶著溫蒂等人回到倫敦紅玫街上溫暖的家。爸媽應酬回來了，看見孩子睡

在床上，還不知道他們的孩子歷經過一次冒險的旅程。

你喜歡這個故事嗎？小飛俠除了飛行、冒險和打鬥以外，還做了些什麼？他協助弱小、主持正義、打敗虎克船長，變成孩子心目中的英雄。在這部最原始的卡通影片裡，有許多好玩的遊戲，也有許多好聽的歌曲。相信每個孩子都玩過捉影子的遊戲，養一隻大狗，跳印地安人打獵舞，攀爬想像的骷髏巖，參加海盜狂歡歌舞，聽母親唱安詳的催眠曲，都很容易在影片中得到聯想與回饋。在這麼歡樂的《小飛俠》故事裡，有沒有讓人傷心難過的事呢？

拒絕長大的彼得潘

　　1991年美國史蒂芬史匹柏改拍為《虎克船長》，邀請羅賓威廉斯、茱莉亞羅勃茲、達斯汀霍夫曼分別扮演小飛俠、小天使、虎克船長；2003年澳洲導演霍根據貝瑞的舞台劇本改編，仍依卡通原名，為了有所區別，國內譯名為《小飛俠彼得潘》，由哥倫比亞公司出品。故事中的角色，除了小飛俠由美國童星傑瑞米桑普特擔任以外，其他角色都是英國人。溫蒂由瑞秋赫伍德扮演，虎克船長由傑森艾薩克演出。還找了《家有貝多芬》裡憨直又闖禍的聖伯納犬貝多芬來演出，增加許多笑點。

　　先說新拍的這部影片，內容幾乎與卡通原作相同，但因為改編自舞台劇，加強了三位主要角色的衝突場面。溫蒂變得勇敢而主動，她在課堂裡作業簿上畫小飛俠的圖像，被傅老師發現，特別要求姑媽嚴加管教。當她在夢幻島見到「故事中的第一個壞人」，不但不害怕，還被虎克船長的「眼神」所迷惑。她樂意追求一個溫柔、成熟而有寄託的感情。但是小飛俠不懂，他怕長大，怕長出青春痘，怕當了爸爸會老去。他只希望溫蒂像媽媽一般的講故事給大家聽，而不願意有任何承諾。與老謀深算的虎

克船長相比，他完全不懂感情。溫蒂和小飛俠的爭執，簡直就是年輕夫妻之間常有的爭執；而虎克船長就是那個破壞別人家庭的愛情騙子。紅色的淚水變成毒藥，邪念、嫉妒和失望，成了小天使叮噹死因。而悲傷只有使人墮落，追求愛情、勇敢才能戰勝一切。溫蒂決定離開，不再為永遠長不大的小飛俠傷神。當溫蒂帶著弟弟們回到家中，偷偷的躺進被窩裡。進臥房裡的媽媽竟然視而不見，還以為是在作夢。

現實世界也有小飛俠

再說起《虎克船長》中羅賓威廉斯扮演的小飛俠，名叫彼得班寧，已經長到四十多歲。他忙於生意，介入發生財務危機的公司，與「海盜」沒有什麼差別。為了參加兒童醫院的慶祝典禮，他帶著妻子和傑克、麥姬飛到英國倫敦，去探望十年不見的溫蒂奶奶。就在晚宴時間，虎克船長綁架了小飛俠的兩個孩子。小飛俠早已失去想像與飛行的能力，他如何與虎克船長決鬥，並且救回自己的孩子？小天使叮噹為他爭取了三天時間，讓他在夢幻島中找回力量。統治夢幻島的是個華裔少年羅費歐，也是個好勇鬥

狠的角色，不情不願的交出統治權。小飛俠從往事中慢慢解開自己成長的傷痛，終於記起了初為人父的快樂，恢復飛行力量。他努力打敗虎克船長，救回孩子，飛回溫蒂奶奶的家。

這則故事中，其實有許多啟示。經商的小飛俠常常掏出手機，向他的朋友作比槍動作，他依賴象徵金錢的支票簿和傳遞訊息的手機來打敗「敵人」。對他而言，時間極度匱乏，沒空陪伴家人，更無法去觀看孩子參加的棒球比賽。心理學家歸納這種缺乏調度生活能力的人，具有強迫性焦慮症，合稱為「小飛俠症候群」。要是年紀輕輕犯了這種毛病，缺乏家庭責任感，拒絕長大，會變成社會的邊緣人。但如果年紀大了，還沒有脫離心理困境，難免從小飛俠轉變成大強盜，喪失自我與社會評價，成為讓人討厭的對象。

為了要表現小飛俠與虎克船長共同的焦慮，三部影片都努力刻畫那隻「吃掉時鐘的鱷魚」。當滴答滴答的鐘擺聲響起，就是虎克船長逃命的時刻了。只是，親愛的朋友，你有沒有想過大海裡怎麼會有鱷魚？吃進鱷魚肚子裡的鐘怎麼還會響？能不能告訴我，這隻「吃掉時鐘的鱷魚」，到底象徵什麼？

princess

公主條件

女扮男裝為哪樁：
《花木蘭》與
梁祝故事的改編

　　古代最早的「女扮男裝」故事，要屬花木蘭與祝英台。〈木蘭詩〉中並沒有提及姓氏。有說姓魏，也有說姓朱，後來花姓成了最終版本。〈梁山伯與祝英台〉多數人認為是東晉時代，梁祝兩人就讀的學校被認定位在杭州尼山。民間故事裡頭，人物、時間、地名，常被傳播故事的人任意改變，或許是為了博取當地聽眾或讀者的認同吧！

變裝的理由

　　花木蘭變裝的原因，是為了代替年老的父親花弧赴沙場作戰。「冒名頂替」罪不可赦，「女扮男裝」是不是更把軍中作戰視作兒戲？木蘭「代父從軍」，已構成「欺君之罪」，所以非得保密不可。然而木蘭在軍中十年，與袍澤朝夕相處，生活、作

戰、流汗、洗澡、上廁所、睡覺，竟然沒有人發現她是女子，這不是太奇怪了嗎？〈木蘭詩〉中說：「雄兔腳撲朔，雌兔眼迷離。兩兔傍地走，安能辨我是雄雌？」難道撲朔、迷離，竟是分不清男女的主因嗎？

祝英台變裝，是為了爭取女子讀書權。她在杭州學堂三年，同窗友伴中也沒有人發現她的真實身分。親密室友梁山伯更是個「呆頭鵝」，不能理解英台話語中的暗示，從來沒有懷疑英台代為說媒的九妹，其實就是她自己。

在古代的專制社會之下，女孩子被規定不能拋頭露面，單獨在外行事，非得喬扮男生，才能避人耳目，保護自己。

出入男兒世界的奇女子

　　木蘭奇女子的故事，確實影響了明代晚期文人的著作。徐渭（字文長，紹興人）曾經是抗倭名將胡宗憲的幕僚人員，詩、書、畫、戲劇的創作都很行。他曾經寫過四齣雜劇，叫作《四聲猿》。其中有兩部是女扮男裝的故事。一部是《雌木蘭替父從軍》，文中為木蘭冠上了花姓，生在漢朝。征東元帥是辛平，與木蘭並未發生感情。十二年後，木蘭返家，嫁給了鄰居王校書郎。另一部則是《女狀元辭凰得鳳》，描寫五代時，前蜀宰相周庠，開科考試。黃使君的女兒春桃，獨居臨邛縣，改名黃崇嘏赴試，考中狀元。周庠打算收為女婿，才發現是女兒身，幸好家中還有一位功成名就的兒子，所以改收崇嘏為媳婦。

　　女扮男裝而考中科舉的，還有好幾椿。明代凌濛初《二刻拍案驚奇》中收錄〈女秀才移花接木〉。故事女主角聞斐娥是四川才女，十七歲時假扮男生，化名俊卿，進入私塾讀書，結交魏造、杜億。兩位都是好男兒，斐娥無法決定要嫁給誰。她仿效黃崇嘏，女扮男裝，考中舉人，但是害怕日後遭人檢舉，不敢再赴京考進士。沒想到父親吃上官司，被抓進京城牢獄。她只得效法

緹縈救父，再次女扮男裝，赴京申冤。途中投宿旅店，被旅店千金景小姐看上眼，強迫要嫁給她。她自己是女兒身，怎能娶景小姐，她如何解決這樁難題呢？

另一則是元朝孟麗君的故事。孟麗君的未婚夫皇甫少華，遭奸人陷害。十七歲的孟麗君改名酈君玉，考中狀元，假意與宰相之女梁素華成親，兩人共同等待皇甫少華的歸來。皇甫後來改名王少甫，參加比武大會，贏得武狀元的頭銜。問題是他們夫妻如何相認？會不會犯了所謂的欺君大罪？最後會有誰來拯救他們呢？

梁祝化為美麗的蝴蝶

在這些女扮男裝的故事裡，被改寫而重新演出的，還是以梁祝及花木蘭為最多。四十年前凌波和金漢合演的《花木蘭》轟動一時，而凌波與樂蒂合演黃梅調的《梁山伯與祝英台》，更不知道賺盡多少觀眾的眼淚？電影中飾演馬文才的蔣光超，在課堂上打瞌睡，被老師處罰的一幕，大快人心，不過他的戲分還真少。幾年前，吳奇隆與楊采妮也合演了梁祝。很多看過的人，都說

精采。後來，中央影片公司拍攝《蝴蝶夢》的卡通影片，顏色鮮亮，景物生動。邀請蕭亞軒、劉若英、吳宗憲分別擔任梁山伯、祝英台與馬文才的配音工作，並且主唱片中主題曲。卡通裡的人物形象，也摻雜他們三個人長相的特色。在這部卡通中，導演強調了宰相獨斷獨行，活生生拆散一對鴛鴦情侶。而可惡的馬文才嗾使家丁將梁山伯打成重傷，因此致命，放棄梁山伯原本相思吐血抑鬱而終的情節。宰相最後後悔了，大聲責罵死纏爛打的馬文才，讓觀眾消氣不少。

女性也可以撐起一片天

　　花木蘭的故事，改編成小說、電影，也很常見。其中，趙文卓與袁詠儀合演的《花木蘭》電視劇，郎才女貌，引起觀眾熱烈的迴響。孫興在該劇中扮演傻呼呼的保護神，是愈幫愈忙的大丑角，與華特迪士尼拍的《花木蘭》卡通影片裡的「木鬚龍」，有異曲同工之妙。只是木鬚龍比較愛搗蛋和使壞。

　　華特迪士尼公司花了兩、三年的時間，派遣製作人員赴中國大陸考察，試圖了解古代中國的文化背景。皇帝的威權、黃袍，

將軍的盔甲、行頭，女子的服裝與社會地位，花家祖宗的牌坊與祭祀活動，原野上馬匹的奔馳，都做了詳細的素描，才動手製作《花木蘭》。看過第一集的人，會發現花木蘭的形象與台中市長胡自強先生的女兒婷婷相似，尤其是那雙上翹的丹鳳眼。

花木蘭代父從軍，通過李翔將軍的魔鬼訓練，參加遠征行列。她堅忍奮鬥，深得李翔器重。戰事初期很順利，到了天寒地凍的北方，反被匈奴包圍。木蘭製造雪崩，阻止匈奴追擊，拯救了李翔，自己卻身中飛箭。

醫生看診，發現木蘭女兒身的真相。李翔不顧私情，押解木蘭回朝審訊。這時候，雪中倖存的匈奴單于，率領少數士兵潛入京城，利用全國狂歡慶功之際，想要奪得江山。幸虧木蘭機智，掙脫捆綁，還帶領弟兄們與匈奴單于決鬥，扭轉了局面。

接著，華特迪士尼又推出《花木蘭》第二集。故事從花木蘭回家後，準備和李翔將軍訂婚寫起。皇帝來了緊急命令，要兩個人在三天之內護送三位公主前往契骨國，嫁給三位王子，作為政治聯姻。木蘭對沒有愛情基礎的政治婚姻不能苟同，李翔卻勸她：「只要對得起國王就好。」害怕木蘭嫁給李翔，離開花家就失業的木鬚龍，乘機破壞兩人的感情。

馬車墜河之後，木蘭建議沿著河流行進，李翔堅持依照地圖行事，帶領眾人穿越賊窩時，遭受到圍攻。追擊強盜時，李翔跌落懸崖。在這緊要時刻，木蘭決定用自己的方法去完成任務。到底是什麼方法呢？

　　最後關頭，李翔出現了，白馬從河中將李翔救起。這段情節和《魔戒》裡亞拉岡的遭遇相同，怎麼會那麼巧？面對殘暴的契骨國王，木蘭和李翔如何完成任務？又如何全身而退？有誰能救他們脫困而出？木鬚龍後來失業了沒？什麼理由讓他繼續留在花家服務呢？他是否改邪歸正？

　　在全篇故事中，編劇強調陰陽調和的《易經》概念，正義與邪惡，光明與黑暗，柔弱與剛強，都是相對而存在的。

　　劇中不斷強調女子追求真理與幸福，要「跟著自己的感覺走」。本來就是嘛！在這個時代，女性也可以撐出一片天，何必等待古板如李翔將軍的男人呢？

公主的條件：
幾部灰姑娘變公主的電影

一個高中女孩蜜亞，戴眼鏡，米粉頭，上台報告會緊張到想吐，突然被告知自己是希臘語系傑諾亞王國的公主，將來要治理一個國家，內心的混亂可想而知。這怎麼可能呢？他的父親菲力在十五年前，邂逅了從事藝術工作的母親海倫，後來因得不到祖母克萊麗的支持，黯然分手。一年之前，菲力死了，克萊麗必須找到未來的繼承人。蜜亞個性內向，長相又不起眼，如何在短短一個月內學會宮廷禮儀，克服自卑，走到群眾面前？身分曝光以後，朋友利用她，政敵打擊她，媒體追蹤她，讓蜜亞喘不過氣來。祖母不忍心，同意她可以放棄公主身分。然而她放棄了嗎？她要做怎樣的選擇？

學習而得到成長的機會

上述的故事就是《麻雀變公主》的劇情片段。端莊賢淑、美

麗亮眼的祖母，由四十年前奧斯卡影后朱麗安德魯絲飾演；蜜亞則由安妮海瑟葳飾演。電影中，看著她從醜小鴨變成天鵝，令人驚喜！

迪士尼公司見好，再度推出《麻雀變公主2：皇家有約》。此時的蜜亞已經二十一歲，大學畢業，要返回捷諾亞繼承王位。反對黨搬出法律條文，要求蜜亞一個月內找到如意郎君，才可以順利登基。這是什麼「法律」呢？來自倫敦貴族的德洛瓦勳爵，談吐、儀表都被相中。他也願意接納「天上掉下來的禮物」。大家努力籌備婚禮之際，蜜亞卻與政敵之子尼可拉斯爵士談戀愛，被狗仔隊跟拍。消息見報，德瓦洛當然不高興，可是他捨不得放棄這個名利雙收的政治婚姻。婚禮進行時，蜜亞決定面對自己的感情，不願意盲目結婚。她當場挑戰國會議員，廢止了這條荒唐的法律條文。

灰姑娘和玻璃鞋的關聯

灰姑娘變公主的故事很多，通常要求女性犧牲、忍耐，得到男性接納，才可以獲得幸福。但是隨著時代進步，電影中歌頌女

性的堅強努力，同時弱化男性角色也愈來愈多。不然，請看茱兒芭莉摩主演的《灰姑娘：很久很久以前》。故事中的丹妮兒從綠林大盜手中拯救王子；當她被販賣給富商，不肯屈從，竟然用拳腳打敗堡主，脫困而出。當王子拿著玻璃鞋前來拯救時，她已經在堡外散

步了。這個故事裡，沒有施魔法的女巫，換了個藝術大師達文西來促成姻緣，對導演安迪提內特而言，算是個巧思吧！不過，提內特還是放不下「玻璃鞋」的迷思。

　　到了希拉蕊德芙主演《灰姑娘的玻璃手機》，把故事拉到二十一世紀美國洛杉磯，高中生珊曼與繼母費歐娜和一對雙胞胎繼妹同住。她在快餐店打工，不能參加晚會；幸虧餐館主管幫忙，才能如願。但是在十二點鐘響之際，她必須離開舞會回去接班，她遺留的不是玻璃鞋，而是玻璃手機。足球隊長奧斯汀尋找真正的公主，只有靠這支手機了。

《麻辣公主》成為新經典之作

　　童話模式的電影，還有《麻辣公主》。女主角艾拉還是由漂亮的安妮海瑟葳飾演。艾拉出生的時候，有個脫線女巫露仙當她的教母，給了她「聽話」的禮物。母親過世後，父親再娶，繼母和繼姊妹海蒂、歐莉利用她的「聽話」，控制她的行動。受盡折磨以後，艾拉決定出門去尋找露仙，以解除魔咒。途中她拯救被虐待的精靈史藍，闖入吃人魔尼斯的地盤，又與查理王子進入巨人族村落，間接讓查理王子看見叔父埃賈酷虐百姓的事實。埃賈得知控制艾拉的方法，對艾拉下令在鏡屋中刺殺王子。在鏡屋裡，王子擁抱艾拉，艾拉卻拿出叔父的匕首，這下該怎麼辦呢？

　　這部「顛覆童話」的新作，包含《灰姑娘》、《睡美人》、《綠野仙蹤》等故事元素，同時也融入了莎士比亞的《哈姆雷特》。改寫的手法，非常巧妙！被稱為「現代經典」，也當仁不讓。故事中強調「失去朋友」是人間最大的傷痛！而克服魔咒的方法，不要等待仙女或女巫的垂憐，因為「心比魔咒更強」，用自己的意志就可以解除一切魔咒。

《冰公主》走出了灰姑娘的迷思

　　《冰公主》真正走出了灰姑娘的迷思。故事女主角是美國康州密布克市高三學生凱西卡萊爾，由蜜雪兒翠丹柏格飾演。貝老師通知她可以獲得州立物理獎學金，希望她提出科學報告，去參加哈佛大學的甄選。凱西決定拍攝「溜冰」影片，分析溜冰時產生的慣性、阻力與速度，來幫助選手學習。為了要身臨其境，凱西來到哈伍溜冰場，希望下場練習。凱西的母親瓊安在大學教書，希望她好好準備進哈佛，不要沉迷於溜冰。然而凱西在教練的幫忙下，順利通過晉級測驗，又決定參加中區錦標賽。

　　教練為她買了一雙新的溜冰鞋，表面似乎是鼓勵她，其實是想陷害她。她雙腳磨破，掉出了入選名次之列。溜冰場上的失敗，並沒有打倒凱西。而蒂娜知道母親（即凱西的教練），為了讓自己晉級的詭計後，決定退出大區賽，讓凱西遞補。凱西也決定放棄進入哈佛。在比賽的最後關頭，凱西的母親出現在會場上，此時，凱西認為能夠獲得母親的諒解，比贏得冠軍更重要。

　　影片中，有華裔溜冰選手關穎珊的客串演出。故事中若干情節，也與關穎珊的親身經歷或見聞有關。《冰公主》告訴我們，

灰姑娘的時代已經遠去，在社會上人際關係日益複雜，難免有激烈競爭或訛詐的手段發生，只有誠實去面對，努力克服，才可以化解困難。

將你心換我心：
《怪誕星期五》與
《辣媽辣妹》中的母女衝突

初見《辣媽辣妹》的電視廣告，感覺似曾相識。原來是和在黑白電視機時代，卻標題為「彩色世界」的《瘋狂星期五》，故事內容相近呀！怪啦！明明說是「彩色世界」，實為黑白影片。難道是記憶褪色了嗎？片名還曾經改換成《黑色星期五》、《怪誕星期五》、《手忙腳亂》？還真說不準！

母女交換了身體

故事發生在「黑色星期五」恩足利家庭，媽媽愛倫把賴床的女兒安娜貝趕出門，拿著吸塵機進入女兒房間。床被衣物混亂不堪，臭氣沖天。愛倫怒火中燒。這時候，安娜貝正與同伴在早餐店用餐，抱怨待在家裡無事可做的媽媽專門找她麻煩，真希望自己能留在家裡享清福，讓媽媽來學校當學生，嘗嘗苦頭。忽然天

旋地轉一陣暈眩之後，媽媽和女兒的身體竟然交換過來。

安娜貝進入家裡媽媽的身體裡，高興極了。但她總得完成媽媽的工作，她把自己的臭衣服、鞋子、襪子丟進洗衣機，加上肥皂粉，啟動機器。突然接到爸爸的電話，吩咐烘烤一隻火雞送往公園的產品展示場，供顧客食用。她以為把火雞放進烤箱，任務就完成了，可以找鄰居的大哥哥聊天，沒想到肥皂泡泡溢出來，弄糊了房間。火雞烤成焦炭，必須從市場買隻烤好的替代。因為沒有駕駛執照，必須找大哥哥來押車。匆忙上路，闖了紅燈，警車在後頭鳴笛追逐。

媽媽也闖了大禍

話分兩頭。愛倫進入女兒身體，走進漆黑的教室，用突襲女兒房間的態度打開電燈。許多同學的膠捲曝光了，原來正在上沖洗底片的課程。操作電動打字機時，還讓電線走火，教室停電。打曲棍球時，遇上死敵，被圍堵痛毆，躺臥在地，爬不起來。中午下了課，到城裡先生的辦公室，與狐媚的祕書鬥法。拿著信用卡去血拼，還為「女兒的頭」燙了個新髮型。到公園展示場，

爸爸要女兒做滑水表演。推託之際,遊艇開動了,愛倫被帶入湖中,慌亂中又抓住飛行風箏,飛上天去。

她們母女同時高喊救命,後悔發錯願望。兩個人的身體被換回來,但位置錯了。沒有運動細胞的媽媽仍在天上飛行,還撞沉爸爸搭建在湖中招待顧客的平台;而女兒還手握著方向盤,坐實未成年駕駛的罪名。再度許願,終於換回身體,她們母女倆累垮了。

晚餐,爸爸和弟弟為細故爭執,竟雙雙發起毒咒。做母親和女兒的趕緊出聲阻止,因為她們已經付過慘痛的代價。

新版電影辣字當頭

曾幾何時,《怪誕星期五》重新改拍,英文原名Freaky Friday仍然沿用。只是咱們這個有創意的民族,把「狄斯奈」正名為「迪士尼」,把老電影改名《辣媽辣妹》,來抓住新時代的脈動。

故事從女兒安娜的困惑開始,她在學校老是犯錯,不斷的進出懺悔室;她熱中搖滾樂,與同學合組樂團,馬上就要登台比

賽；回到家中，卻要與找麻煩的弟弟計較。媽媽柯黛絲是個心理醫生，丈夫過世三年，每天與焦躁的病人周旋。家裡有個重聽的老父親，兩個不斷闖禍的小孩，新近又有個愛慕者萊恩向她求婚，讓她忙亂不已。

安娜不肯為母親的婚禮預演，放棄原定的演唱會比賽行程。兩人在中國餐廳江家小館爭執起來，老闆娘珮珮的母親為她們母女送來「幸運餅乾」。當她們閱讀餅乾裡的籤詩時，忽然天搖地動起來。

第二天早上，媽媽起床去叫醒安娜。發現自己變成了安娜，而賴床的人居然是自己。突然而來的變化，有理也講不清。為了怕被人當作瘋子，只有暫時扮演對方。約定中午時間重回餐廳，去破除亞洲巫術，換回身體。

不平順的上午。媽媽到了學校，被深具成見的貝老師以及宿敵史黛惡整，考試也不如想像中的容易。她敵視女兒的同學以及男友傑克，幾乎要跟大家斷絕關係。而女兒安娜則躲開萊恩的親吻，上街去為「母親的頭」剪個俏麗短髮，打耳洞，買了低胸洋裝，改變醫生古板的裝扮。接著去醫院上班，百般無聊的聽病人反覆陳述病情。然後去弟弟的學校，與弟弟的導師談話，才知道

弟弟有多麼崇拜她。

　　她到電視公司找萊恩，突然被安排上電視節目，談論她的新書《鏡中奇緣：透視衰老》。既然說不出書中內容，乾脆丟本，借題發揮。她說大人所以衰老，是因為想管控一切。事實上是不必的，不要去煩小孩，保持親子良好的關係，就可以防止老化。接著還帶動唱，樂翻了觀眾；連安娜的男友傑克，也迷戀上她。

在婚禮預演之前

　　在婚禮預演之前，「頂著安娜身體」的媽媽要「頂著媽媽身體」的安娜向萊恩提出延期婚禮的要求，她必須去「藍調之家」，為安娜的樂團演唱盡一份心意。萊恩此時領悟了「為了大人的婚事而忽略孩子感受」是不對的。他鼓勵媽媽前去演唱會場為女兒加油。安娜喜出望外，因為「頂著她身體」的媽媽根本不會彈唱電吉他，她在舞台後方，像唱雙簧一般，母女合作，做了成功的演出。

　　當她們重回餐廳，「頂著媽媽身體」的安娜以母親的角度，說了一段感人的話：沒有人可以代替安娜的父親，同時也願意接

受即將到來的幸福。剎那之間，又發生了地震。這次，在場的人都感覺到了。只是母親和安娜中已經悄悄換回了身體。

兩部怪誕星期五

老電影是在1976年開拍，次年上映。導演蓋瑞尼爾森，而芭芭拉哈莉絲飾演媽媽，茱蒂佛斯特飾演女兒，兩個人在鏡頭前搏命演出，好不辛苦。新版完成於2003年，導演是馬克華特斯，媽媽由傑美李寇蒂斯飾演，女兒由琳賽蘿涵飾演。

兩部影片，雖然有時代的差別，但根本問題依舊存在。父母子女在沒有相互諒解之前，就自私的想要快速得到自己的「幸福」是不可能的。同樣的道理，在我們生活的這個社會中，如果不溝通、不對話，不懂得「用你心換我心」，怎麼能夠得到幸福呢？

轉個彎，世界可以大不同：
《金法尤物》的多向思考

　　住在美國洛杉磯比佛利山莊的金髮美女艾兒伍茲，聰明伶俐，曾經獲得選美比賽亞軍。她是四維女生會會長，也是畢業舞會中的皇后。條件這麼好，男朋友沃納亨廷頓在畢業前夕，竟然要求和她分手。分手的理由是「三十歲以前當上參議員，必須專心去哈佛法律學院讀書」。艾兒哭了，想想，一定是自己不夠好，才會被遺棄，她決心迎頭趕上。皇天不負苦心人，她通過入學175級分的門檻，成為哈佛法學院的新生。

美貌、知識不等式

　　艾兒帶著好萊塢的特質，美貌、多金、裝扮誇張，可是一踏進哈佛，她就傻眼了。同學們個個古裡古怪，卻又身懷絕學，高深莫測！情敵維維安每天黏著沃納，還阻止她課堂表現，讓她如坐針氈。教授嚴苛冷酷，強調「法律是沒有激情的理性」，因為

艾兒沒有預習功課，就將她轟出教室。一連串打擊，讓艾兒的自信心破滅。

幸好在她走投無路的時候，遇見了大學長恩米特里士滿，得到安慰，也抓到了學習的訣竅。她努力爭取卡拉漢教授的助理職缺，在暑假期間，走進法庭，擔任實習辯護律師的工作。

美貌與知識，哪一項重要？美貌是上帝給予的先天禮物，總有時間的限制；但如果能夠從事後天的知識學習，變化氣質，就會保有一種不褪色的美麗呢！

法律、正義不等式

說巧不巧，卡拉漢教授接下的辯護工作，是瑜珈老師布魯克泰勒殺死丈夫溫德先生的案件。溫德與前妻的女兒丘妮，以及游泳池的清潔工恩里克都出面指證。卡拉漢教授也認定如此，只想草草了事。布魯克無法提出不在場證明，因為那個時刻她正在醫院祕密抽脂。她寧可坐牢，也不要說出實情來傷害名譽。艾兒如何保守布魯克的祕密，又能偵破案情呢？卡拉漢教授又有什麼理由開除艾兒？所謂山窮水盡、柳暗花明，艾兒取得了布魯克的授

權，在恩米特指導下，登上律師席，在毫無勝算的辯護過程中，巧妙的拆穿丘妮與清潔工的謊言，證明布魯克清白。

「金髮無罪，聰明有理。」不知道是誰幫艾兒編造了這兩句響亮的口號？艾兒得天獨厚，有美貌，有領袖欲，有同情心，又能夠堅忍奮鬥。畢業典禮時，她代表畢業生致答詞，強調說：「激情也是法律應具的特質」，只有努力尋找真相，主持正義，才可以捍衛法律的尊嚴。

政治、愛心不等式

《金法尤物》第一集的票房好極了，製作人馬克普雷特決定開拍續集《白宮粉緊張》，仍請瑞絲薇斯朋扮演艾兒，片酬馬上增加了十五倍。

故事從艾兒畢業以後，進入在律師事務所工作，準備與留在哈佛教書的恩米特結婚。她請偵探社的探員尋找小狗米格魯的母親，才發現牠被關在化妝品公司裡當實驗品。她決定要去拯救這群無辜的動物，因此前往華盛頓，加入麻州眾議員露德保護動物「米格魯法案」的行列。

艾兒踏進美國國會殿堂。助理群組個個冷漠無情，一切事務都以現實利益為考量，根本不在乎這個「無聊」的法案。威靈頓飯店的門房席德以三十年來觀察國會生態的經驗，告訴她如何破解政治體系的魔障。要她調查每個相關眾議員的嗜好、隱私，要提出對案情有利的事實、數據，評估對人民選票的正面效應，才能得到眾議員支持。而且要熟悉相關法律條文、學科知識，自己動手來撰寫法案。她開始蒐集資料、苦讀相關書籍，終於突破了能源與商務委員會主席利比郝瑟、副主席史坦馬克的心防，轉而支持她。在全場人士喝采、法案排入議程的片刻，她的上司露德跳出來，要求撤銷法案。

　　是什麼原因呢？露德選舉時的金主買下化妝品公司一半的股權，當然不希望停止動物實驗。露德說，她不得不屈服，因為沒有選票不能夠連任，就不能幫助其他的人。艾兒揭穿她的謊言，說：「你現在也沒有幫助任何人。」

林肯先生，你誠實嗎？

所謂「祕密交易」、「政黨協商」，艾兒恍然大悟，夜晚跑到林肯紀念堂前，去質問：「林肯先生，你誠實嗎？」她相信林肯是誠實的，也理解「在國會殿堂不玩政治遊戲的人，就是稀有動物」。她請求郝瑟和馬克提出強制法案，且動用哈佛女校友會的力量，從全國各地召喚百萬人到華盛頓來，舉行愛護動物大遊行。

眾議員簽署法案的門檻是210票。在節骨眼上，還差了15票。平常是她的死對頭葛蕾絲，認同她的努力，因此提供了露德與涉案人士的電話錄音。露德屈居下風，終於讓步，二十年的努力，輸給了初出茅廬的年輕人。

艾兒在國會殿堂演說，原本要說明保護動物的意義，上台後，轉而談論教育，甚至談論她染髮、剪髮的經驗。原來，她要強調的是剪髮所以失敗，在於自己「明知錯誤，卻沒有用自己的聲音說出來」。

有錯就應該誠實面對，並且改正。艾兒的堅持，得到大家的認同。恩米特南下華盛頓，與艾兒結婚。當他們出發去蜜月旅

行，恩米特問艾兒未來的計畫。車子剛巧經過白宮，艾兒瞄了一下，嘴角露出神祕的微笑。下一步，難道是進軍白宮嗎？不過影劇界盛傳《金法尤物》第三集，背景會設在英國倫敦。

坦白說，這兩部劇情有些無厘頭，也不可否認都挑戰了傳統的威權與價值觀。不可以迷信長輩或者頂頭上司不會出賣屬下。男女交往，未必是男主動、女被動。美麗的金髮與努力學習、勤奮工作，可以同時並存。選舉、法律、政治、流行時尚，都沒有絕對的對錯，不可以輕率的歧視或忽略他人的意見。這是民主的特質吧！民主可以容許社會更多元的聲音。

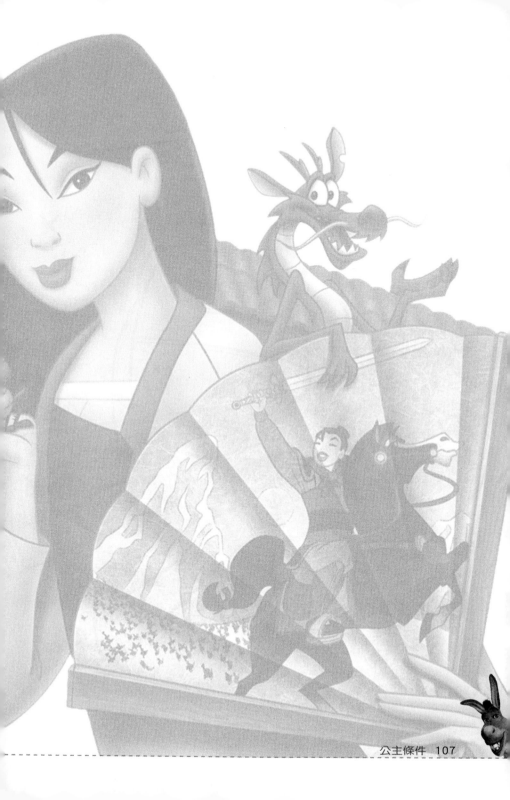

勇闖天關

當融冰的時候：
《冰原歷險記2》的
歡樂與危機

　　夏天時，當冰融解成水，沁入心脾的感覺，一定讓人難忘。孩子們更喜歡相約到水上樂園裡，痛痛快快的玩水。《冰原歷險記》第二集開端，原始松鼠奎特從雪地中挖出橡樹子，引發冰層破裂，大水宣洩而出。廣大的冰宮變成了水上樂園，動物們快樂的玩滑水道、衝浪，多麼歡樂！

　　鏡頭從藍色的世界，轉到綠草如茵的原野，春風送暖，花朵綻放。樹懶喜德被一群頑皮的小動物惡整，長毛象蠻尼來解圍，卻也陷入困境，扮起了慈祥老爺爺，為大家講故事。故事總該有個美好的結局，可是這群小動物們偏不信邪，質疑故事的虛假，連帶的懷疑起長毛象不曾有「幸福家庭」的經驗？

　　長毛象蠻尼被觸動了內心，沮喪起來。自從離開高原以後，還不曾看到任何一隻長毛象，難道他真的就是最後一隻長毛象

嗎？無厘頭的樹懶喜德故意笑鬧，想要寬解蠻尼的心情，不但沒有收到效果，反而讓劍齒虎狄亞哥火冒三丈。

災難的開始

嘈雜的環境中，出現了一隻鱷龜東尼。他像電視購物頻道的節目主持人，不斷的推銷產品，卻又加入氣象預警，聲稱將有大水發生。蠻尼和狄亞哥為了救下胡鬧自殺的喜德，爬上冰川隄，看見了「家園在融化」的事實。站在樹梢上的禿鷹，則

向大家宣布：三天以後，冰川隄即將崩潰，大水淹沒山谷，只有逃到山谷另一端的船上，才可以得救。動物們慌張起來，開始大遷移。

情緒低落的蠻尼在遷徙途中，發現了另一隻長毛象伊麗。童

年走失的伊麗，被負鼠媽媽收養，和可拉、艾迪一起長大，以為自己也是負鼠。媽媽死了以後，她得代替媽媽的責任，好照顧兄弟。要改變伊麗的認知極為困難，蠻尼吃盡苦頭，但為了顧全大局，只有繼續隱忍。大夥兒吵吵鬧鬧，終於走到了山谷盡頭。所謂大船，原來是一段枯朽的老樹。動物們魚貫而上，多半成雙成對，有的還帶著孩子，像極了諾亞方舟。可是在冰川隙崩塌，大水沖下來的時刻，蠻尼還得回頭去救助負氣離開的伊麗和兩隻負鼠兄弟，還得打敗水下的凶手魚龍，好不辛苦。

災難的化解

後來，災難是怎麼化解？起因是奎特惹的禍，最後也該由奎特解決。當奎特從冰壁挖下了橡樹子，導致冰壁破裂。看見橡樹子仍然卡在絕壁，又拿竹竿撐著跳起，這下摔得更慘。好不容易從冰下翻轉而出，橡樹子彈跳到浮冰上頭。奎特用盡了手段，甚至要從食人魚的嘴上搶奪，要從老鷹的巢穴偷回，但還是無功而返。最後，奎特與剛出生的小禿鷹鬥法失利，當他再度爬回鷹巢，大老鷹正叼著小鷹離開。原來大水瞬間來到，崖壁即刻沖

毀，鷹巢也不能倖免，奎特又掉入水中。

　　掙扎而起的奎特，重新撿到橡樹子。融冰的危險仍在，腳底下的冰川隙又裂開了。奎特努力抓住冰川隙兩岸，像「摩西渡紅海」一般，讓大水從腳底下的裂縫流走了。

　　這下子，災難輕易解除，動物們高高興興的走下「大船」，回到家園。遠遠走來一群長毛象，蠻尼和伊麗高興極了，牠們終於找到自己的族群。牠們會因此離開喜德和狄亞哥嗎？

奎特的悲劇

　　為了得到一顆橡樹子，奎特花了三天三夜。導演把奎特的奮鬥剪成好幾段，穿插在動物尋找「大船」，以及蠻尼尋找女友伊麗的過程中。大約是五至十分鐘，奎特就得追橡樹子一次，真像希臘神話裡的薛西佛斯。薛西佛斯惹惱了上帝，上帝懲罰他，推一顆大石頭到山頭頂。他以為是簡單的工作，可是才到了山頂，大石頭又滾落另一側的山腳。奎特勞而無功，不就像不斷推巨石上山的薛西佛斯嗎？

火神喜德的啟示

影片裡，喜德在睡夢中，被樹懶族人抬回，暱稱他為火神，把他推入火山口獻祭，來平息神的憤怒，換得族人的平安。等到大水退後，發現喜德未死，以為喜德真是天神派來的使者，要他作為族群領袖。

古代的人以為天崩地裂是天神發怒的緣故。每逢災害，一定會有許多人死去，可能是被神明接走了。既然天神要帶走人，乾脆找出一些人當作犧牲品，親自獻上，或許可以平息神怒。這個簡單的想法，不但沒有解決問題，還平白犧牲了許多無辜的生命。

融冰的警惕信號

到底冰原裡的災害是怎麼發生呢？是地球溫室效應的緣故吧！當人類過度使用能源，產生了大量的廢氣，無法排散，使全球溫度升高。南極冰山的快速融解，造成海水上漲。根據聯合國派員調查，南太平洋有座小島，漲潮時，公園的水深及腰，耕作

的田園已經變成沼澤，甚至還有鯊魚游入。蚊蟲肆虐，居民多半感染瘧疾。再隔幾年，整座島嶼可能就要沉入海中。海水上漲的影響，台北附近關渡、淡水一帶，也可能會遭遇相同的命運。

有一部名叫《明天過後》的災難片，描寫南極洲融冰太快，影響大西洋赤道附近的暖流無力北上。洋流溫度驟降，造成紐約等地陷入新的冰河時期。氣象學專家積賀教授冒著生命危險，進入冰封的紐約去拯救孩子。故事中引述真實地名，以及許多氣象學的數據，讓人還以為是紀錄片。只可惜故事收尾，回到原來的劇情之中，可信度就減低了。

《冰原歷險記》是拍給孩子欣賞的，災害都被巧妙的包裝。跟孩子談論危險，其實不用像《明天過後》那樣的「敲鑼打鼓」，導致「鮮血淋漓」。我們只要向孩子發出警訊，在他們小小的心靈種下「認識危險」的信號，將來長大了，負起社會責任時，自然可以「水到渠成」，完成救護自己同胞的任務。

面向海洋的想望：
從兩部企鵝卡通故事說起

在酷熱的夏天裡，最快慰的事莫如泡在冰涼的水池中，要是能到海邊去玩衝浪遊戲，那就更加刺激了。這些願望要是做不到，躲在冷氣房裡看企鵝衝浪的卡通電影，也是不錯的選擇。

《衝浪季節》的酷弟

據說，玩衝浪板的活動是南極企鵝率先發明的，你相信嗎？有部卡通影片《衝浪季節》，是描寫企鵝酷弟獲得衝浪冠軍頭銜的故事。酷弟的父親麥鮑伯被鯊魚吃了，哥哥可人和酷弟由母親撫養長大。酷弟逃避企鵝天生的責任，一天到晚泡在海中練習衝浪。他面臨強大敵手坦克臉的威脅，和好友喬齊肯一起努力練習，只為了效法Z帥，成為企鵝中最偉大的衝浪高手。

酷弟是冠企鵝，又名跳岩企鵝，頭頂左右兩旁各有一撮黃色的羽毛。脾氣凶悍暴躁，會攻擊其他動物。長成時，體格較

胖，身高五十公分左右，體重將近三公斤。主要住在南極洲周圍，全世界大概有三百七十萬對。牠走路方式是向前跳，每步約三十公分，可以攀越礁石，因此才被叫作跳岩企鵝。

為了辨識冠企鵝群中不同的角色，導演艾希布萊能和克里斯巴克兩人故意變化企鵝的身高、體型，以及身上的裝飾花紋，來區別角色，有點脫離了現實。次要角色如公雞喬齊肯、燕鷗納莉、土撥鼠羅傑、鳾鳥尼肯，也都有卡通圖案的趣味，而不是現實寫真。導演試圖使故事角色的形象多元化，也透過豐富豔麗的色彩來表現主題。雖然與自然界動物的真實形象不同，畢竟貼近了孩子的想像。

《快樂腳》的波波

華納兄弟公司推出《快樂腳》，也選擇了企鵝故事。《快樂

腳》描述在南極洲冰原裡，上萬隻的帝王企鵝聚集在此。他們尋找伴侶，構築愛巢。歌后諾瑪珍生下了愛的結晶，交給歌王曼菲斯孵化，隨著母企鵝們到數十公里之外的海上獵捕魚兒。曼菲斯初為人父，既興奮又緊張，但難免出錯。他追回滾到寒風中冰雪地的蛋，等待數十天之後的孵化。

波波的到來特別慢，生出兩隻大腳，還發出超難聽的叫聲，讓爸爸擔心不已。媽媽回來了，對波波的發育覺得很奇怪。波波在學校裡上課，不停的跳躍抖動，像個過動兒，又不會唱歌，實在讓人擔心他長大後會追不到女朋友。薇拉老師無法教他，連聲樂天后艾絲卓也沒有遇見這樣的難題。他破壞畢業典禮的晚會，只好黯然離開，途中打敗了獵捕他的海豹，贏得五隻阿德利企鵝的崇拜，受邀加入2266樂團。

被稱作2266樂團，想必是翻譯者的靈感，表示這個團體唱歌零零落落。當波波帶著樂團成員回到族群，帶來轟動的舞蹈表演，卻被企鵝長老們指責製造動亂，並且是使魚群減少，糧食缺乏的元凶，決議將波波逐出。

波波決心訪查造成漁獲量減少的原因。當他們再去訪問先知冠企鵝艾拉斯，發現他不能呼吸。原來掛在他脖子上的塑膠圈

圈，是人類可樂罐的固定座；因為身材變胖，卡住了呼吸道。波波又去拜訪海象，鎖定元凶「外星怪客」。他追蹤到人類的大船，為了咬破魚網，搶回漁獲，反而被人類捉住。

波波醒來，他已經躺在海生館的企鵝天堂之中。三個月的拘禁，讓他意志消沉。有一天，一個人類小女孩輕敲玻璃，喚醒了波波跳踢踏舞的記憶。觀眾對這隻愛跳舞的企鵝，感到好奇，爭相傳述。科學家決定讓他背著「衛星定位追蹤器」，放歸南極。當波波重新踏上南極，遇見女友葛莉亞，要求大家一同跳舞，來告知追蹤而至的人類，他們是最後一群會跳舞卻缺乏食物的企鵝。人類注意到了，也開始探討企鵝艱苦的處境。

是帝王企鵝，還是國王企鵝？

《快樂腳》裡的企鵝，是真實的企鵝嗎？台北市古亭國小製作了「企鵝種類」的企鵝網頁：全世界共有十七種企鵝，屬於鳥綱企鵝目企鵝科；又分為六屬，為大型的王企鵝，以及阿德利、冠、環、黃眼、小藍等企鵝。在《快樂腳》的影片中，摻合了各種企鵝的特徵。譬如波波屬帝王企鵝，長成後應有一百三十公分

高；但是在臉頰、胸口豐富的顏色，則屬於五十公分高的國王企鵝所有。帝王企鵝太大了，一般海生館養的多半是國王企鵝。影片中的 2266樂團，屬於阿德利企鵝，為了區分這五隻同種企鵝，不得已在牠們的頭上動了手腳，看起來像是不同屬的冠企鵝。至於飾演先知的艾拉斯，則是不折不扣的冠企鵝，暴怒、擅跳高、自以為是，以及頭上的兩撮黃羽毛，都是如假包換的特徵。

企鵝的真實世界

要知道企鵝的真實世界，還可以觀賞呂克賈蓋的《企鵝寶貝》，他帶著海洋生物學家傑宏麥宗和攝影師樓宏夏磊，在法國杜蒙杜荷維勒科學中心鳥類學研究室的協助下，從2002年11月起，花了一年多的時間，在零下四十度冷空氣中工作，有時候攝影機故障了，還得靠自己修復才行。為了捕捉到最美的畫面，他們在零下二十度潛入海中；背著六十公斤重的裝備，在冰原上奔波；還在狂風中，跟隨企鵝前進內陸。

他們從二月南極洲夏日將盡時，開始等候。三月，帝王企鵝出現海邊，向南極內陸走去。四月天，跋涉十數公里，終於到達

目的地。企鵝們呼喚著，相戀、孕育。五月，企鵝媽媽生下了獨一無二的企鵝蛋，體重只剩下原來的三分之一，開始動身去海邊找食物。七月中，小企鵝在爸爸的呵護下誕生，媽媽得在牠們出生後四十八小時之內回到家裡餵養。沒有及時趕回，小企鵝就會餓死。媽媽帶著三到四公斤的食物回來，可以餵養小孩，爸爸則動身去海洋覓食，也可能遇到危險，不再回來。在居地，小企鵝仍得小心海鷗攻擊，才可以倖存。接著媽媽會帶領小企鵝遷移。直到隔年二月，一切又要重新來過。

環保議題，還是生命之歌？

觀賞這兩部企鵝卡通和一部紀錄片，我們很容易從鏡頭中體會環保意識。南極冰山融解了，海水上漲，洋流溫度不夠，影響了洄游生物，也間接妨礙了魚群的生長。而人類濫捕，更破壞了生態平衡，威脅其他動物的生存權。

另外一個角度來思考，人類可以守著冰雪風雨，去觀察企鵝的生存世界，再透過卡通的手法，融進人類的生活機制，無非要告訴孩子們要事先預防環境的惡化。

生命從海洋而來。從企鵝家族生活的艱困環境中，我們理解只有誠意的面向海洋，才能延續群體生命。生命既然是多樣態，學習歌唱、跳舞、繪畫、運動、讀書或研究，樣樣都行，人生可以有更多的選擇權。孩子擁有了選擇權，可是面對環境的挑戰也更加艱辛，或許在這些企鵝奮鬥的故事中，可以預先得到啟示。

勇氣與思考：
《鐵人28號》的超級功課

要看機械人的故事，《鐵人28號真人版》劇情單純，對於小學中、高年級的孩子在找尋人生的責任和意義時，「機械人黑牛的飛行鐵拳」正可以擊中心坎。

黑牛的飛行鐵拳

晴空萬里，突然在日本東京的市區裡，飛落一隻巨型手腕，撞出五十公尺見方的窟窿。下午三點四十七分，東京警察局電台被歹徒入侵，不斷播放著「All Become Zero」（一切歸零）的英文警語，到底是誰的惡作劇？

十二歲的金田正太郎躺在碼頭上，突然看見兩隻鐵腕飛出，在市區穿梭。不久，機械人「黑牛」的軀體掉落，與兩隻鐵腕結合，破壞力大增。許多高樓大廈都被摧毀，連三百三十三公尺高的東京鐵塔也難以倖免。在廚師學校當老師的媽媽，躲避不及，

負傷住院。

面對突然而來的災難，警察局田浦總監趕緊派出江島小姐與村雨先生，去拜訪麻省理工電腦工程師立花真美小姐，以及助手河合博士，共組特搜小組，遏止罪犯。

話分兩頭。正太郎接到祖父綾部的一通電話，要他重回工廠，負責鐵人28號的操縱，以對抗黑牛。父親正一郎製造機械人意外死亡後，祖父就隱居了。

第一次與黑牛交手，鐵人28號慘敗。立花小姐帶頭，怪罪正太郎控制鐵人不夠靈光。正太郎很難過，到醫院去看媽媽。媽媽不希望正太郎步上爸爸製作機械人的後塵，但還是把決定權留給了孩子。

我們一直在等你

正太郎想清楚了，跑回工廠向祖父請求重新操控鐵人28號。祖父說：「我們一直在等你。」立花小姐對正太郎過於苛刻，也說了道歉。她說，她小時候成績很好，而父母只管她的生活，吝嗇給予讚美，因此，讓她變成了「怪人」。

正太郎得到諒解，也得到了鼓勵，戰鬥力大增。他憑藉著「過目不忘」的能力，開始去破解黑牛的攻擊招式。當黑牛的控制者宅見零兒敗陣下來，準備引爆機械人身上的核彈。正太郎決定讓鐵人28號抱著黑牛飛往外太空，以減少市民的傷亡。

黑牛身上的核彈爆炸了，鐵人28號又如何倖免呢？柳暗花明，會有個驚奇的轉折。

橫山光輝筆下的正太郎

在這個真人版的故事中，並沒有太多暴力鏡頭，縱然有機械人打仗，傷損也很輕微。對主角正太郎的畏縮、猶豫，則充滿了鼓勵的口吻。故事中還揭發大人世界對孩子的引導與管教，缺乏耐心。然而在原作者橫山光輝的筆下，又怎樣處理這個故事呢？橫山光輝本名光照，1934年出生。日本戰敗無條件投降時，他十二歲。十二年後，開始發表《鐵人28號》，連載十年之久。故事較電影真人版複雜許多。

故事從二次世界大戰日本戰敗，金田博士關閉機械人生產基地寫起。正太郎成為孤兒，由金田博士的助手敷島重工博士，以

及警察署長大塚先生共同扶養。然而在十二年之後，敷島博士啟動機械人27號失敗，無意間觸動了鐵人28號的操縱器。這時的正太郎，已經是個有智慧、有行動力的少年偵探。乖乖！十二歲就成了專業人士，負起操作鐵人28號的工作。然而在戰場上失去親人的村雨健次，決心破壞具有戰爭象徵的鐵人；同時，也有些黑社會組織想要利用鐵人來做壞事。其中最讓人印象深刻的是第五回，不亂拳博士的兒子被生化技術改造成怪物，因此創造了「黑色猛牛」的機械人來執行報復。正太郎必須阻止他們父子相見，以避免人倫悲劇的發生。然而，悲劇還是發生了。父子雙亡，留下來的「黑色猛牛」，卻成為以後出版各集中，歹徒競相仿造的機械人原型。在第二十六集完結篇，甚至還製造出龐大的黑牛兵團。

　　既然鐵人28號的存在，會不斷的帶來禍害。保有或摧毀，就成為正太郎必須自己決定的任務。他會做怎樣的決定呢？

橫山光輝的內心深處

　　不管是橫山光輝親手繪製的漫畫，還是被改編的卡通、電視

劇，到2004年新版的電視卡通，以及電影真人版，都明顯的反映了橫山光輝的憂慮。

日本戰敗，原子彈摧毀了廣島、長崎是個事實。有些國民灰心喪志，有些則憤恨怒吼。橫山光輝處在那樣的環境，想必有很大的感觸。他創造出一個勇敢的孩子，去面對上一輩遺留下來的問題：機械人等武器的發明，核子戰爭帶來的隱憂，維持世界和平的必要，以及作為日本人後裔的意義。

為了要完成這些任務，他在故事中對著鐵人28號說：「需要你的時代已經成為過去，要把你停掉。」可是，鐵人28號和正太郎，都是因應橫山先生的寫作而存在，怎麼可能被停掉？

透過正太郎，他說：「我是正太郎，不可能輸的。」面對再大的困難，總要一一克服。對機械人的控制，他強調：「要好、要壞，看誰在操作？」這可能是現今日本研發機械人，能夠領先世界各國的原因吧。

向歷史吸取教訓

為了要使孩子有思想，能判斷。橫山先生強調向古代歷史

學習的重要。當他畫過忍者故事的《伊賀的影丸》、《假面忍者赤影》，以及盜賊故事的《水滸傳》以後，轉向中國歷史題材。1971年開始繪畫《三國志》，連載長達十五年之久。以後陸續畫了《史記》、《項羽與劉邦》和《殷周傳說》。接著又轉往日本戰國時代，武田信玄、織田信長、豐臣秀吉、德川家康、伊達政宗等人，在他筆下都賦予了新生命。

孩子是未來的戰士，只有強健的戰士才能遏止戰爭，才是追求世界和平的保證。我相信日本人已經了解這個道理。愛的教育與鐵的訓練，在類似的《無敵鐵金剛》、《鹹蛋超人》、《美少女戰士》中，不斷的被複製，被傳播。儘管少數日本人企圖塗抹侵略他國的歷史，或者是要求首相參拜靖國神社，迷信軍國主義。但大多數人都明白，只有「終止戰爭」才是維持世界和平唯一的手段。

超人家族的力量：
三部超人故事的啟示

絕大部分的人都渴望擁有超能力，可以幫自己解決難題，還可以化身為維護世界和平的正義使者，打擊壞人，或者投入災難現場，拯救無辜受害的人們。我們看見的超人，通常都隱姓埋名，藏身於某公司裡，受到上級主管的奚落；發生緊急事件動身救援，還得找個角落變裝。任務完成後，肯定又有同僚譏笑他在危險時刻失去了蹤影。超人的孤獨寂寞，可想而知。

全家都有超能力

如果超人是個家庭組合，相信就有傾吐心聲的對象了。《超人特攻隊》裡，超能先生巴鮑伯為了打發一個超級討厭的粉絲，卻弄得官司纏身。他與彈力女超人荷利結婚以後，政府將他們納入「保護計畫」，要他們搬家，改變姓名，並且禁止使用超能力。但巴鮑伯閒不下來，常與好友酷冰俠溜到大街上行俠仗義。

　　日子匆匆過了十五年，一位代號幻影的小姐盯上鮑伯，在他被炒魷魚失去工作以後，提供高額薪水，要他執行祕密任務。鮑伯不疑有詐，因此跌入超能小子巴迪，也就是當年死纏著他的粉絲所設下的陷阱。荷利得到服裝師衣夫人幫助，武裝了自己和小飛、小倩，把小傑留給保母凱利，動身去救鮑伯。媽媽荷利像柔軟的橡皮一樣，全身四肢都可以無限伸長，遇到危險時，變成降落傘、快艇，來保護孩子。小飛奔跑如閃電，誰也追不上他。小倩有隱形術，可以製造電波圈來攻擊敵人，或保護家人。

　　他們脫離險境，回到城裡，打敗蜘蛛機械人，也揭穿了超能小子巴迪的陰謀。然而「道高一尺，魔高一丈」，巴迪綁架小傑。緊要關頭，小傑全身變紅了，哭聲震天，像《西遊記》裡的紅孩兒，鎮住巴迪。

　　力氣大，身體能伸縮自如，能隱形，能奔跑，有哭功；想

想，這個家庭所具備的特異功能，跟我們民間故事裡的〈十兄弟〉，有異曲同工之妙。

驚奇超人四加一

《驚奇四超人》，是從1961年美國馬丁戈德曼的連載漫畫改拍而成。故事中有五位科學家登上荷頓天文太空站，受到宇宙流侵襲，每個人身上的DNA都被改變了。李德，計畫主持人，變成橡皮人，身體手腳都能任意伸縮；女友蘇珊則因情緒波動而能隱形；女友的哥哥強尼，是個帥哥，動念便能飛行，全身還會著火；而班是李德忠實的助手，身上長起厚繭，堅硬如石頭，嚇壞了女友黛比。新聞界給他們四個人取了綽號：奇幻人、隱形女、霹靂火、石頭人。

四超人之外，公司裡的

總經理維克特同時也上了太空站。他是蘇珊的追求者，李德的情敵，因為身分地位不同，占盡優勢。但因為太空站受損，股票慘跌，股東撤資，所以懷恨在心，打算置四超人於死地。宇宙流使他全身金屬化，具有強大的機械力量，能夠任意破壞。他自稱末日博士，用盡心機來離間四超人。幾經波折，四超人痛定思痛，在艱苦的纏鬥後，把維克特關進遠洋貨櫃船艙裡，送往北極冰凍起來。

這個故事，有好多地方讓人不解。宇宙流可以改變人體的DNA排列嗎？人可以著火、隱形、石化、鋼化，而不會影響血液循環、心臟跳動嗎？不過，導演可是正經八百的製作太空站，描寫宇宙雲團、輻射汙染、血液檢驗，還能以假亂真呢！

天降七個怪奇兵

由史恩康納萊領銜主演的《天降奇兵》，也是由英國作家亞倫摩爾、凱文歐尼爾1998年創作的漫畫《奇幻兵團LXG》改拍為電影。故事中的七個奇兵，各懷絕技。故事開始於1899年6月，英國倫敦銀行被不明戰車搶劫，而德國某處飛行船工廠被毀，世界大戰有一觸即發之勢。鏡頭跳到非洲肯亞，獵人艾倫確德曼受

託返回英國，組成奇兵小組，前往義大利威尼斯，拯救參加國際會議的各國官員。確德曼在尼摩船長的協助下，邀集隱形人洛利士堅拿、吸血女美娜夏加、不死人杜利恩格雷出發，而美國特工湯姆梳亞則自請加入。眾人搭上羅德勒斯號前往巴黎，尋找變身博士亨

利傑克。途中，他們發現船艙中遭人破壞，猜疑組員之中有人背叛。而隱形人忽然的消失，加重了他的罪嫌。

　　當潛水艇抵達威尼斯城，市民舉行嘉年華化妝晚會，災難正要開始。房舍宛如骨牌，傾斜倒塌。奇兵們馬上投入救災，又遭遇惡魔黨徒的攻擊。艾倫對上了鐵面首領魅影，發覺就是交代任務的M先生。M先生請求確德曼組團的目的，是要乘機盜取尼摩潛水艇的建造祕密、美娜夏加的吸血鬼血液、士堅拿的隱形皮膚成分，還有傑克博士的變形藥水，以便大量製造，供應國際不法組織使用。而真正的叛徒是不死人格雷，他的畫像被魅影所控

制。

　此時，隱形人士堅拿已經混在魅影船上，發出電子信號引導羅德勒斯號追蹤至北極圈內魅影的基地。一場戰爭開打了。眾人不允許魅影侵犯專利權，更不允許「利用我的邪惡來為禍世界」。自己必須消滅「自己的邪惡」，否則會危害到世界；這個說法，有點像我國「周處除三害」。

　眼看大勢已定，魅影攜帶藥箱逃入雪地。確德曼受了重傷將死，眼鏡也破損，湯姆梳亞必須用長槍射擊，以阻止魅影的逃亡。他成功了嗎？

　這個故事其實借取了《海底兩萬潯》、《變身博士》、《隱形人》、《吸血鬼》、《湯姆歷險紀》、《所羅門王的寶藏》等，都是大家所熟悉的世界文學名著。以目前科學家的研究所知，威尼斯有可能毀於洪水與潮汐的侵襲；電影中選擇威尼斯為摧毀城市的名稱，也是有所依據。而這七人兵團，分別造就了獵人王、追捕手、超智者、變形魔、吸血女、幽靈客、隱形人等典型化的形象，講求力氣、變身、隱形、智慧、攻擊、快速移動等特質，提供了當今電玩遊戲的創作靈感。在遊戲中學習解決困難，有助於創造未來，這可能是忙碌的大人，不能了解的遊戲意義吧！

深情·述說

親情與時空的大挪移：
《沙仙活地魔》的
現實與幻想

　　在真實的世界裡，有陶淵明的桃花源嗎？有英國詹姆斯希爾頓所寫的香格里拉嗎？穿越橫貫公路大禹嶺段的山洞，突然覺得天色盡變，滾滾湧起的雲霧，好像遮蔽著一個如假包換的神仙世界。如果時間許可，應該在天祥多待一天，去賞玩立霧溪計畫留下來的水濂洞。瀑布從隧道頂頭穿越而下，瞬間又匯聚成河，洶洶流逝。行人穿越時，還可以直接對著天靈蓋做水療呢！

　　《沙仙活地魔》中，孩子穿越地道，到達海邊沙地。在沙地中挖呀挖，挖出了一個小精靈，長得像中國小龍，卻穿著烏龜殼，名叫沙仙。叫沙仙就好了，何必又加個「活地魔」封號？顯然是受到《哈利波特》中佛地魔名字的影響。善良與邪惡，兩者的差距很大。片中飾演歐叔叔的肯尼斯布萊納，飾演瑪莎嬸嬸的柔伊瓦娜梅克，都曾經參加過《哈利波特》的演出。再看看故事

情節，怎麼那麼像《納尼亞傳奇》？

沙仙故事的原作者

　　不用懷疑。沙仙才是這一系列奇幻故事的始祖。原作者英國意奈士比特（1858～1924），父親早死，家中兄弟姊妹又多，有位姊姊還一直生病。為了生活所迫，母親帶著家中大小遷徙過好幾個國家。她的性情敏感而脆弱，長大後脾氣壞極了。丈夫得天花，又破產，她只能拚命寫作來獲取生活資源。儘管經濟拮据，她還是提供住家給「費邊社」的成員聚會，來推動社會改革。晚年，丈夫失明去世，她與一位老友再婚，總算過了幾年平靜生活。

　　她寫過許多作品，詩、劇本、小說，甚至連政治評論都有。最被人稱頌的是為孩子所寫的奇幻故事，其中最有名的沙仙傳奇，包含《許願精靈》和《魔法墜子》兩書。《許願精靈》原名《5 Children & IT》，國內翻譯出版時，譯名千奇百怪，有《五個孩子與一個怪物》、《五個孩子和精靈》、《砂之精靈》、《魔法災神》等等；日本人藉著題材畫成卡通《沙米亞咚》，最

後還創作了網路遊戲版。

電影版的沙仙故事

電影開端，一架小型單翼螺旋槳飛機緩緩飛過叢林。鏡頭拉遠，飛機遠去，叢林變成了報紙上的墨點。報紙頭條消息：1917年，英德開戰！爸爸是飛機領航員，遠赴戰場前，送給小蘿蔔一個指南針；媽媽加入救護隊，必須留在倫敦照顧傷患，所以把五個小孩送往鄉下歐叔叔的家中。那裡規矩特別多，家事永遠做不完，還有討厭的堂哥霍胖，無時無刻找麻煩。小蘿蔔不聽哥哥西洛的節制，帶著二姊安安、三姊珍珍以及最小的小羊仔闖進溫室，找到了地窖入口。他們穿越地道，來到陽光燦爛的沙灘上，那是個指南針快速旋轉指不出方位的世界，意外發現了八千三百多歲的沙仙。和善的沙仙幫助他們變出許多分身做家事，卻打破一只中國瓷器。第二天，沙仙變出許多金子，好讓他們上街買瓷器，以逃避歐叔叔的責難，卻又在汽車經銷商的慫恿下試車，闖下大禍。小蘿蔔異想天開，要求沙仙幫助大家長出翅膀，好飛向戰地去尋找爸爸。飛行途中，差點和德國的飛艇大隊撞成一堆。

幸好哥哥西洛警覺太陽即將下山，催促大家趕緊回頭。

當他們重回歐叔叔的城堡，媽媽突然來了，帶著爸爸失蹤的消息。小蘿蔔很難過，趕快去求沙仙幫助。沙仙說：「今天的許願已經用掉了，要等明天才可以。」小蘿蔔願意耐心的等待天明，枕在沙仙身邊，迷迷糊糊中睡去。

等到醒來，沙仙不見了。原來是表哥霍胖尾隨而來，虜走了沙仙，帶回實驗室試圖動刀解剖。小蘿蔔請求大哥西洛到幻想之地等待，把指南針轉交給幻境中即將出現的爸爸；而他自己必須去找霍胖，設法要救回沙仙。當他帶著沙仙回到密境，夕陽將沒，爸爸的身影正在消失。太陽下山以後，所有的願望都會消失，這是無法抗拒的命運。

希望爸爸平安歸來

隨著戰爭漸漸遠去，他們獲准重回倫敦。所有的孩子，包括改邪歸正的霍胖，向沙仙告別。他們為沙仙舉行生日派對，還送給牠一隻布偶小熊布萊恩。沙仙好快樂喔。吹熄蠟燭的時候，牠深深許了個願望。誰都不知道這個願望是什麼？

第二天早上，歐叔叔的車子發不動。大夥兒提議再玩一次捉迷藏，小蘿蔔願意遮著臉扮鬼。離開在即，他心裡有些不捨。當他數到十九，有人幫他數二十。低沉的聲音，正是父親。父親從懷裡拿出指南針，秀給小蘿蔔看。那是他們父子的信物，也是父親在迷航過程中，突然從口袋中摸出來的寶貝，憑藉著它飛出了困境。只是，指南針如何能從幻想世界傳遞到真實的世界裡？

電影與原著的比較

　　就電影風格來說，本片屬於夢幻類溫馨家庭劇，適合家長陪伴較小的孩子觀賞。如果直接閱讀文本，在現實與幻想的時空交疊中，會有更精采的表現。書本上發生的時間是在1904年，父親必須前往遠東地區採訪日俄戰爭的消息；媽媽生病了，帶著最小的妹妹前往溫暖的西班牙養病。孩子們只能寄住倫敦鄉下，由保母照顧。這樣的際遇，讓他們玩得更瘋。他們掘沙坑找寶藏，發現了沙仙。沙仙滿足他們所有的想像，包括得到翅膀、金幣、食物、嬰兒、城堡，以及快速長大；但剎那間的快樂，換來的卻是更多麻煩。

《魔法墜子》續出，他們必須靠自己找到另一半的魔法墜子，才可以使父母真正回到身邊。透過沙仙幫忙，他們穿越時光隧道，到埃及、巴比倫、亞特蘭提斯，以及未來的大英博物館探訪。他們幾度穿梭在歷史與想像之中，巧妙的取得墜子，也使得期待中的父母回來。

意奈士比特的預言

　　意奈士比特相信：「沒有人能長久活在他命運中不該住的地方或時代，但是他能以靈魂的形式，在另一個時代和地方，找到一個願意提供庇護的靈魂，在那個靈魂的身體裡活下去。」你相信嗎？意奈士比特從來沒有學過中文，她的故事卻能夠穿越百年的時空，來到現今；還以中文的形式，供我們閱讀，多麼神奇！

　　書中最讓我感動的，還是表現在孩子和父母之間的親情。只要有那麼一點「愛的牽連」，就可以讓我們脫離時空的羈絆，長長久久，永永遠遠，分享父母子女間的快樂。

牽手走天涯：
《古巴萬歲》耐得起多重玩味

　　如果想去古巴玩，不妨跟著故事主人翁胡奇托一同出遊。胡奇托是個健康、勇敢又頑皮的男孩，喜歡玩戰爭遊戲。他為了鄰居瑪露要去找看守燈塔的爸爸，犧牲一切，準備了地圖、望遠鏡，還有半罐食物。瑪露則帶著洋娃娃、美麗的衣服，以及剛去世的祖母遺像。

兩個孩子的冒險旅程

　　翻開地圖，從古巴首都哈瓦納出發，到最東邊的彭塔梅西，大約有八百公里，幾乎橫跨了全島。他們沒錢補票，只好跳下火車，躲開列車長的追捕。下車的地點，放眼望去是一片白色沙子的維拉德諾海灘。夜晚，他們睡在小舟上，望著滿天的星星，瑪露還用祖母教她的方法彩繪天空，好美麗的景象！第二天上路

了，胡奇托忘記背包，弄丟地圖、望遠鏡，不過他還有個指南針，可以標定方向，繼續前進。

一個駕馬車的老農夫載他們一程，警告他們要在一天之內走到聖佩卓，否則會遇上人魚精。他們卻走了三天，經過農村，偷取瞎眼婦人的麵包和牛奶，結果被名叫冠軍的拳師狗給逮獲。好不容易脫逃，又遇上傾盆大雨，胡奇托感冒發高燒，恍惚中還真看見了恐怖的人魚精。

他們被一群搭乘卡車的工人發現，送往醫院。看見了電視上播報的尋人新聞，為了隱藏身分，瑪露要求胡奇托男扮女裝，混進小學合唱團中，搭乘校車前往四十公里外的卡馬圭市。當地正在為民族英雄何塞馬蒂的生日，舉行盛大慶典。在大家高喊著「古巴萬歲」的氣氛中，瑪露被推上舞台，欣然穿起小紅帽的斗篷，演唱〈迷迭香之花〉。胡奇托看見攝影機正在現場轉播，只得戴上大野狼的頭套爬上舞台，企圖把瑪露拉下來。然而歌聲透過電視，傳進了瑪露母親的耳朵，也讓胡奇托母親發現了大野狼的真面目。瑪露的母親察覺女兒尋找父親的企圖，因此請求軍方協助，搭乘飛機前往梅西。

此時，兩個孩子仍靠著指南針前行。在荒郊野地裡，發現帳

棚中一桶餅乾，搶著填肚子，發生爭吵。餅乾的主人是個研究洞穴生物的學者，聽完訴求後，決定用摩托車送他們到燈塔之處。就在這時，下了飛機的母親改搭軍用吉普車，從他們身旁穿過。瑪露來得及阻止父親簽下移民同意書嗎？

什麼是好朋友

對大人而言，他們不相信友誼可以長久存在。瑪露的媽媽說：「人生很長，遲早會淡忘一切。」對於瑪露捨不得離開同學，還提出建言：「到處都可以交到朋友。」好像朋友都可以「呼之即來，揮之即去」！

故事中的洞穴學者說：「什麼是好朋友？就是吵架也是朋友！」這句話很正點，點出了好朋友要懂得溝通技巧。到底胡奇托和瑪露動不動就吵架，是什麼原因？是因在他們的生活環境中，幾乎是每天都會發生吵架。

爭執吵架的根源

就像電影要結束時，兩對父母卻有四個立場，罵孩子、打孩子者有之，抱著孩子痛哭流涕者有之；更甚的，四個人交互指責對方的不是。胡奇托和瑪露站在一旁，不知如何是好？

兩個孩子吵架，是誰教他們提高嗓門，來表達意見呢？胡奇托的爸爸熱中政治活動，相信卡斯楚，把家庭疏忽了。粗獷的媽媽只會埋怨自己變成傭人，不停的操勞家務。而他們兩人卻聯手排擠瑪露的媽媽。

瑪露的媽媽信仰天主教，認為胡奇托一家人沒有「受過教育」，不宜往來。在瑪露六歲時，她與丈夫離了婚，丈夫遠去彭塔梅西守燈塔。自怨自艾的個性，再加上孤獨無依的處境，她恨不得插翅飛離古巴。

古巴是個共產國家，敵視西方的資本主義社會，強調軍事管理，鍛鍊孩子武勇的氣概，鼓舞愛國情操。電影的開端，孩子們拿著玩具槍玩巷戰的想像遊戲。胡奇托露出偵查的雙眼，接著在牆上塗鴉。VIVA四個字母，是古巴語「勝利、萬歲」的意思。是誰勝利了？萬歲了？瑪露對胡奇托每天嚷著「打敗西班

牙」，覺得很無聊。她挑釁的說：「我要當西班牙女王，你們當奴隸。」這句話點出，把西班牙當作永遠的假想敵國是愚昧的。

每天早上學校的例行朝會，綁著紅領巾的學生輪流帶頭呼口號：「共產黨的尖兵們，我們要向切格拉瓦看齊。」切格拉瓦是誰？他是古巴的立國英雄，主張狂飆式的革命，要踩著敵人的頭顱前進。支持他的，以及到最後在1967年暗殺他的，都是美國的中央情報局。而卡馬圭市舉行紀念何塞馬蒂（1853～1895），則是對抗西班牙而死難的民族英雄。除了政治、革命以外，古巴應該還有許多值得紀念的人物吧。

是誰的童年印象

從事件的背景分析，《古巴萬歲》似乎就不那麼好看了。聽說，片尾胡奇托與瑪露的擁抱，兩人的身影隨即消失在拍岸的波濤中，是為了通過古巴政府電影檢查制度而作的改變。如果不改，你猜，是怎樣的結局呢？

事實上，會喜歡這部片子的人，透露了另一層玄機。就像《光陰的故事》一樣，生活在四、五十年前的人們，或多或少都

曾感受過類近的統治氛圍。「反攻大陸」、「殺豬拔毛」，震天價響的口號不曾停歇。勝利、萬歲，是大人世界癡迷的想望！

記憶中的台北市大同區大同國小以北，到火車軌道之間，還是一片稻田；休耕時，改種荸薺；雨停時，爬滿非洲蝸牛。頑皮的孩子偷摘鄰居種植的水果，讓主人在後頭追趕叫罵。黝黑的老先生趕著載滿水泥包的黃牛車，從三重慢吞吞的進入台北。那時候的生活步調緩慢，人們雖窮，卻十分友善。高壓的政治氣氛下，人民卻可以苦中作樂，有愜意的生活情調。而這樣的感覺，竟然保留在《古巴萬歲》的影片中，觀賞之餘，觸動了台灣人對早年生活的回憶。

接納並且理解，是人類文明進步的契機；蓄意的敵對或抹黑，來批評他人的生活文化，都是不寬容的表現。從《古巴萬歲》影片中，可以讓我們看見別人，也看見自己。

何處是兒家：
《12月男孩》的渴望與選擇

　　人生總會有一些事情，不容易忘記，透過米提的回憶，《12月男孩》故事揭幕了。

　　電影從澳洲聖貴格瑞孤兒院開始，12月生日的四個男孩出列，接受院長贈送禮物，更大的禮物來自北方星女海灣的信徒，招待這四個孩子前往旅遊。

　　史卡利神父開著吉普車，帶他們穿越沙漠，經過有馬戲團表演的市鎮，夜半時分到達麥克安斯夫婦家。帶有病容的女主人，被尊稱為船長；男主人叫班迪，士官長出身。他們把四個孩子當作入伍生看待，祝福他們在太平洋的海濤聲中入夢。這四個孩子怎麼睡得著呢？

四個孩子的小名

　　大孩子的小名叫作「麥普」，意思是地圖，十六歲，胸口有

個像島嶼形狀的疤痕。他對大人虛情假意的世界厭惡極了，蓄意抽菸、喝酒，還帶壞其他的孩子，故意冒犯孤兒院的規矩。十八歲就得離開孤兒院的規定，讓他煩躁不安。第二個孩子是「史派克」，火花的意思。他用力挖麵包機，發生跳電，差點造成孤兒院火災；他力氣很大，可以幫忙工作。第三個孩子是「史畢」，吐口水的意思，可以把口水噴得很遠，是個愛吹牛的人；他會修理機器，是家中的好幫手。最小的「米提」，約八歲，是個愛哭鬼；他有藝術天分，會畫圖，做工藝。三個大孩子對於這次的旅行，並沒有寄望；倒是最小的米提，直覺聖母要他來完成一件神聖的使命。

第二天早上，四個孩子起床奔向海灘，興奮的搜索新奇事物。他們看見海邊一匹弄潮的黑馬，以及美麗的女子泰瑞莎。泰瑞莎問了他們的小名，還幫他們塗抹防曬油，只有麥普扭捏不安。

是天主恩典，還是魔鬼試探？

泰瑞莎在馬戲團工作時受傷，不能生育。他的丈夫費里斯接

受神父的建議，打算從其中選出一個孩子當養子。談話的過程，被米提聽到了，他喜出望外，決定好好爭取這個機會。當他回到臥房，拒喝麥普為他留下來的啤酒。他早早上床，早起幫忙家務，早餐時主動要求念禱告文。他還在工作房裡，把費里斯、泰瑞莎和他自己畫作一幅全家福。其他的孩子見他行為怪異，開始捉弄他，把他壓倒在地上，逼他說出心中的祕密。

不得已，米提吐露了費里斯夫婦要「收養孩子」的訊息。史派克、史畢兩人馬上變得乖巧伶俐，刻意修飾自己的髮型、儀容，說話也變得輕聲細語，希望能為自己贏得機會。三個孩子都變得自私自利，滿腹心機。只有大孩子麥普，不在戰局之中。他第一次與陌生女子交往，被住在岩洞裡的大姐姐露西迷得六神無主。他以為露西是世界上唯一可以相信的依靠。這次的旅行，到底是天主恩賜，還是魔鬼考驗？還說不準。

人性遭受嚴酷的考驗

接二連三的考驗到了。船長生病，不能下床；士官長班迪提前發送聖誕禮物，孩子感覺到「假期」要結束了。麥普和米提

去探望彌留中的船長，船長竟然清醒過來。她說，因為自己的私心，希望孩子們帶來生命的氣息，才邀請他們。可惜天不從人願，病情急遽惡化，她已經無法招呼他們了。

接著是露西不告而別。聽人轉述，她去達爾文港找父親，要到明年夏天才會回來。麥普抓狂了！好不容易建立起的信任感，又被露西任意遺棄。他到處去尋找露西，卻在鎮裡的馬戲團裡，發現費里斯不是飛躍死亡之牆的摩托車手，而是打掃馬糞的工人。那麼費里斯也說謊，根本不是可以託付之人，絕不可以將米提交給他們。他瘋狂的跑回家，搜出米提「全家福」的畫像，狠狠撕毀。

米提的夢想破滅，他拿根木棍，去和麥普拚命。然後一個人爬到礁岩上，失足掉進海裡。麥普也不管自己會不會游泳，跳進大海去救米提。一陣七手八腳，兩個孩子被大人救上岸。費里斯稱讚麥普的勇敢。裹著毛毯，米提輕輕的靠在麥普身上；他知道麥普是愛他的。

一切都是為了愛

　　現在，是揭曉的時刻。史派克、史畢認為麥普可以中選，因為他表現優異。然而麥普不改前態，極力推薦米提。費里斯、泰瑞莎把眼光聚向米提，米提露出燦爛的笑容。他年紀最小，身體瘦弱，滿臉雀斑，理當接受最多的照顧。他的「奧步」，或者說是他的苦心經營，得到眾人的歡喜，終於有了成果。然而，當米提望著即將離去的哥哥，忽然改變了主意。他轉頭向費里斯夫婦說，感謝他們選擇了他，但他離不開兄弟。如果有一天，他要找收養人，他們一定是第一順位。劇情直轉而下，原來，渴望有個家，並不等於就有個家。沒有情誼，沒有付出，沒有相互包容，就不算是個家。

　　故事還沒完。五十多年以後，三個顯露老態的胖男人重新回到星女海灣。他們奔跑過砂丘、礁石，來到峽灣岩岸。帶著眼鏡的，依稀是米提，只是臉上多了許多皺紋。他帶來麥普的骨灰，在三個人擁抱之後，將骨灰灑向天空。麥普離開孤兒院之後，做了神職人員，到非洲去照顧孤兒。他遺言，如果他死了，要把骨灰帶回峽灣來，這個讓他們發現人間有真情的寶地。

請家長陪著孩子
看這部片子鏡中的世界

這部影片屬於保護級，要請家長陪著孩子看。對大人來說，影片中不免有說教的意味。譬如，班迪士官長送給孩子的禮物是船的平衡儀，象徵人性的良知，就有點硬。對孩子來說，有許多現實的反叛，也不宜鼓勵，如抽菸、喝酒，與異性發生親密關係，未必可以被允許。但我們不能否認，有些中學孩子其實已經在反叛階段中，對於大人虛假而有缺憾的世界反感甚大，也讓自己遊走在性幻想與暴力的邊緣。如果家長們能與孩子分享，討論劇情，可以讓孩子免除孤獨摸索的苦痛。如能仔細觀賞這部電影中許多象徵手法，像海邊的那匹黑馬、漁夫謝百克與始祖魚亨利的親密關聯，還有摩托車飛躍死亡之牆的象徵，都會帶給孩子們許多聯想的空間，以及奮發向上的啟發。

母親的願望：
《現在，很想見你》的
深情述說

　　前幾年大學入學的學科能力測驗，作文題目是「雨季的故事」。有好多應考學生轉述《現在，很想見你》的電影劇情：母親死前告訴丈夫和孩子說，一年之後的雨季會回來相見。父子兩人殷切的等待雨季再度來臨，果然在森林中廢棄的工廠裡，找到了母親。母親全身溼透，喪失了記憶。

　　很難接受這樣離奇的故事。人死如何復生？失去了原有的形體，又如何重現人世？難道是靈異電影嗎？

不忍離去的靈魂

　　這部電影是日本導演土井裕泰2004年的作品，根據市川拓司原作（小學館出版），岡田惠和的腳本拍攝而成。電影開始，鏡頭映照著一片翠綠的湖泊，一位騎摩托車的送貨員沿著湖畔小路

行駛。原來是糕餅店老闆，十二年來，都在這一天為秋穗佑司送來生日蛋糕。十八歲的佑司正忙著做早餐。

佑司來到廢棄的工廠前，想起十二年前與媽媽「重新」會面的往事。鏡頭跳回媽媽小澪的喪禮，親友們都為這對父子難過。然而，他們不放棄希望，等待著重逢時刻。野口醫師對阿巧說，他也希望小澪能夠復生，但是作為醫生，又參加過小澪的葬禮，很難認同這個想法。

人死了，會去哪裡？媽媽留給佑司的一本圖畫故事書，說是亞凱布星球。雨季來臨時，她可以回來探望孩子。

他們等待的雨季來了！才第一天，小澪出現在父子面前，卻記不得任何事情，像是去了忘川，喝過孟婆湯一樣。

為了對方的幸福

他們的愛情長跑曾經中斷。孤獨乖僻的阿巧，靠著田徑比賽的成績保送大學，因為訓練過勞，身體出了問題，只得輟學在家。他沒有謀生能力，無法給予小澪幸福的保證，打算與小澪分手。

這一天小澪打電話來，相約見面。他們兩人在向日葵田裡互許終生，爾後組成小家庭，生下了可愛的佑司，直到病逝。是什麼原因，讓小澪決心嫁給阿巧呢？

日記裡埋藏祕密

佑司從廢工廠中找回時光膠囊，取出日記本。小澪重讀自己的筆跡，開始明白一切。日記本裡述說著高中時代已經種下的愛苗。她曾經因為阿巧被其他選手惡意絆倒，氣不過，在頒獎典禮的時刻，跑去關掉田徑場上燈火總開關，以示抗議。為了要留下與阿巧的聯絡地址，她厚著臉皮要求阿巧在紀念簿上留字，緊張中帶走了鋼筆。也因為這支鋼筆，讓他們相約再見。

阿巧退學之後，意志消沉，藉故疏遠，讓她十分難過。就那一天，她在東京大學校園裡與班上男同學說話，無意間瞥見了阿巧的身影。她急忙追趕，卻被疾駛而來的汽車撞倒。躺在急診室的病床上，她看見了「未來」。她「知道」自己將與阿巧結婚，生下佑司。在二十八歲的時候，她會死去。然後在次年雨季中，她還會與丈夫、兒子重聚。

她急急辦理出院，勇敢的去面對未來，打電話給阿巧，說：「現在，很想見你。」她不再等待，願意走向「命中注定」的未來。把人生最後的幾年，留給阿巧，以及即將來到世間的佑司。是什麼原因讓小澪義無反顧，接受這樣的命運？

作為母親的願望

　　「既然遇見了你們，我就無法帶著這份回憶去過另一種人生。我要讓我和你的孩子降臨在這個世界，然後帶著這些幸福時光的回憶，笑著離開。」這就是小澪心中的話語。明明知道了命運，依然不畏懼，願意繼續走下去，這樣的勇氣，恐怕只有做了母親的人才能了解。

　　小澪看了日記，知道自己已經不屬於這個世界，不該流連，便開始安排後事。她教佑司摺疊衣服、煎荷包蛋，好好照顧笨手笨腳的爸爸。她去看阿巧的女同事，希望她能夠幫忙照顧父子倆。她去了糕餅店，為佑司預購生日蛋糕，從七歲一直到十八歲為止。

　　六個禮拜的梅雨季節結束了，小澪要離開人世。阿巧哭著

說：「對不起，我沒有給妳幸福！」小澪回答：「我一直都很幸福。」鏡頭轉向地面清淺的小水窪，一滴水滴滴落，激起了小小的漣漪。離別的信號，竟如此輕巧。在野地裡找到幸運草的佑司，趕不上看母親最後一眼。

天晴了。阿巧翻閱小澪的日記，才知道小澪早已知道她的命運。

幸福要從何處尋

電影虛構的故事情節，讓小澪穿越時空，回到了現實世界。導演透過十八歲的佑司（平岡祐太飾演）對觀眾說，那年雨季他和爸爸「確實」見到了媽媽，也可能是「霧中幻影」。阿巧對佑司說：不要告訴別人媽媽回來的事；也對小澪說：身體還不好，不要外出。隱瞞了同學、鄰居、親友，使事件更加神祕無考。遺憾的是，小澪與阿巧女同事約在咖啡店裡談話的鏡頭，她不需要讓女同事也參與父子間的「想望」嘛！

電影中，六歲的佑司由武井証演出，明眸皓齒，仰望父母的神態，害怕母親消失，讓觀眾疼惜不已。中學時代的阿巧與小

澪，分別由淺利陽介與大塚千弘飾演，把高中校園裡的清純之愛演活了。進了大學以後的阿巧，則由中村獅童飾演，憨傻慌亂，博得許多同情。但比不上由竹內結子飾演的小澪，潔白的臉龐、恬靜的個性，征服了眾多仰慕者。尤其是她主動追求，把手插入阿巧口袋的那一景，不就是統一超商關東煮廣告的原本嗎？什麼叫作幸福？漂亮的孩子誕生在懷裡，不就是幸福嗎？這樣的感覺，是不是普天下母親共同的想望呢？

奶奶的叮嚀：
《玻璃兔》的終戰願望

　　用玻璃熔鑄的藝術品，現代叫作「琉璃」。它是利用高溫，讓玻璃砂熔成黏稠的液體，工匠再用各式各樣的工具瞬間捏塑成形，同時加入顏料調配，稍一不慎，就要廢棄重來。做好的成品得放在保溫箱，等它冷卻到常溫狀態，否則會因為收縮而產生碎裂，就前功盡棄了。

　　故事中的玻璃兔，是江井敏子的父親，江戶地帶有名的雕

花玻璃師做的。敏子和兩個妹妹信子、光子跑到爸爸的玻璃工廠玩，發現了這隻姿態優美、體積龐大的玻璃兔，愛不忍捨。爸爸大方的讓她們帶回家當「傳家寶」，只是不免要嘆息，沒有時間再來製作這樣精緻的藝術品。

愛國是天經地義的道理

為什麼沒有時間呢？那時是1941年，日本入侵中國的第四年，國際各國聯合聲明反對日本的侵略行為。日本因此決定發動太平洋戰爭，12月8日偷襲美國夏威夷的珍珠港，12月9日相互宣戰。加入戰局的，有二十幾個國家。敏子爸爸的工廠奉命生產試管、針筒，日夜趕工，為了提供前線的戰士使用。

時局愈來愈緊張。1943年，盟軍大舉反攻，勝敗逆轉。日本各城市都組織了民團，準備保衛家園而戰鬥。他們派人回收鍋鏟刀壺等金屬物，好製作炸彈等武器支援前線，連街道上的孩子都玩著戰爭的遊戲。鄰居帥氣的大哥哥川島晴喜接到紅單，準備參加神風特攻隊，投入戰局。他把一本自己寫的詩集《鄉愁》送給敏子。出征歡送的儀式很壯觀，大家都感染了莊嚴肅穆的氣氛。

敏子有兩個哥哥。大哥恆夫，原是姑姑的孩子，過繼而來；二哥行雄，是親哥哥。兩人不約而同，都自願加入軍隊。母親含著眼淚送行，要求行雄無論如何要讓自己平安回來。

戰爭是殘酷的考驗

不好的日子開始了，敏子上學沒有衣服可穿。媽媽拿出哥哥的舊衣服給他穿。她連夜在衣服上繡三朵花，好讓自己有點穿新衣的感覺。第二天老師看見了，命令她馬上拆掉衣服上的花朵，因為「在勝利以前不可以有欲望」。接下來的日子食物短缺，限

制配給，以番薯替代米飯，要吃紅豆飯，只能在遊戲之中想像！

不久，孩子奉命疏散到鄉下去，以避免空襲。爸爸把三個小孩安置在二宮廣崎伯母的家中，敏子正忙著準備升學考試，兩個妹妹

竟然偷偷跑回東京。

　　1945年3月10日，美國派出大批的B29轟炸機來轟炸日本東京。在一片汪洋火海中，敏子的母親和兩個妹妹都失蹤了。爸爸找到二宮來，確定媽媽和妹妹們沒有逃離東京。他們倆返回老家，在殘破的家園裡找到已經燒得變形的「玻璃兔」。敏子發現失蹤的光子身影，興奮極了。她跟著光子，卻發現一群喪失父母的孤兒，躲在防空洞中等待救援。東京大火，受害的何止江井一家人！

　　四個月後，爸爸決定為母親和妹妹舉辦喪事，然後把家搬到新潟，重新興建玻璃工廠。敏子很高興，她可以跟爸爸在一起了。他們快速的辦理轉學手續，也到區公所裡申請白米和味噌的

配給單。沒想到在二宮車站等車的時候，美軍飛機低空掃射，爸爸中彈身亡。她所辦理的證明書，竟成了確定爸爸身分的證物。好心的同學合力捐出足量的木柴，同學的父親牽來一頭牛車，載著爸爸的遺體和柴火前往火葬場。現在，她也變成了孤兒！

重建家園的希望

叔叔是唯一聯絡到的親人，來二宮接她。叔叔的家園也毀了，只有兩個孩子僥倖獲救。同年8月15日，日本無條件投降。二哥行雄從戰場回來，打算與叔叔合力重建房子，把敏子託給住

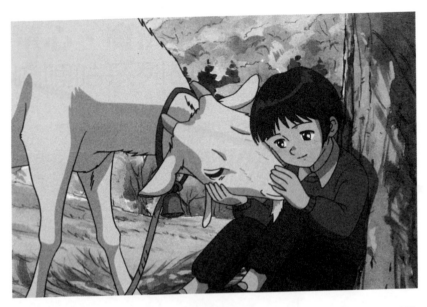

在山中的姑姑照顧。不曾做過家事的敏子，到了山中，每天要挑水、洗衣、餵羊，非常辛苦。姑姑不准她上學，還要求把行雄寄來的靴子給表妹幸子使用。一個下雪天，母羊死了，敏子哭泣著離開傷心地，摸索著回到東京。

這時候大哥恆夫正從台灣回到日本，他說：「幸好在神風特攻隊出擊之前，戰爭已經結束了。」他們三人決定為父親重建玻璃工廠。然而姑姑卻要求恆夫回山中去，重建的希望一下子又破滅了。

看見美軍進出街頭，敏子想到父親的慘死，非常憤怒。直到

有一天，撿到一位美軍的項鍊墜，看見裡頭有全家福的照片。原來美國人也有家、有孩子，孩子正等著爸爸回家呢！敏子拿起晴喜給她的《鄉愁》，讀到其中的一首詩：

我不曾見過

也不曾交談過

當然也沒有恨過

這樣的人

我卻要去殺他

素昧平生的人

像我一樣寫詩

一樣為莫札特流淚

即使如此

我還是要遠征

去殺害這樣的人……

敏子了解到仇恨不是解決問題的辦法，而「戰爭」就像一把雙面利刃，會傷害別人，也會傷害自己。她對於日本政府在1947年頒訂的新憲法，決定放棄武力，不再擁有軍隊，以追求國家的永久和平，感到欣慰。

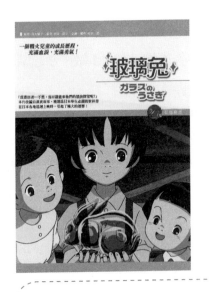

耳朵卷曲的玻璃兔

這則卡通故事是從奶奶為了整修房子，把耳朵卷曲的玻璃兔透過宅急便寄往女兒家中而展開。女兒打開了包裝，拿出這隻劫後尚存的玻璃兔，秀給正在看漫畫的孫女兒，娓娓述說玻璃兔遭遇火劫的經過。而奶奶稍後也來到了，解釋日本憲法修訂的經過和內容。故事在祈求和平的詩歌與旋律中結束。

原作編劇為小出一己，由清水勝則、小林七郎合作導演完成，是東京MX公司開局十周年的紀念作品，更為了紀念日本終戰六十年。「終戰」含有終止戰爭的意義，但願全世界的人可以

永久擁有和平。

許多觀眾喜歡把這部作品與宮崎駿製作的《螢火蟲之墓》相比較，認為是更讓人心碎，也更能表現勇氣的作品。《螢火蟲之墓》的故事鎖定在美國軍機轟炸東京的時刻，一對兄妹無法躲過死神的捉弄。那一罐象徵兄妹情誼的水果糖，還真讓人落淚呢！而《玻璃兔》改編自真實的人物與事件，在情節上比較瑣碎，反而有較為真實的表現。故事結束之前，奶奶大大的推崇日本新憲法，就有點政治宣傳意味了。對日本的大人來說，在美國的壓力下所修訂的憲法，規定不能成立自己的正規軍隊，無法確保國家安全，是件恥辱。但從現實面來看，日本這六十多年的休養生息，未嘗不是福氣？理性的克制國家意識，減少龐大的國防經費支出，注重社會建設與孩童的養成教育，給人民帶來極大的福氣呢！

心有靈犀

如果你想和動物說話：
《怪醫杜立德》的
童心與趣味

　　能和鳥說話，在我國的民間故事裡頭，只有孔子學生公冶長。傳說他沒有把羗鹿的腸子留給老鷹，老鷹生氣，故意讓他纏上一樁殺人案。縣官審訊時，聽見屋簷下的麻雀嘈雜，當場考他的鳥語能力。公冶長不急不徐的說：「東邊市集有輛糧車翻覆，麻雀相互召喚，要去啄食穀粒。」縣官派人去查看，果然如此。

　　無獨有偶，出生在英國的休約翰羅夫廷（1886～1947），創造了一位杜立德醫生，讓他懂得鳥言獸語，經歷許多奇幻的事件。羅夫廷年輕時就讀美國麻省理工學院、英國工業大學的土木工程學系。畢業以後，在美國、加拿大、西印度群島、古巴等地修築鐵路。二十七歲時結婚，正巧遇上第一次世界大戰，他加入愛爾蘭軍隊，前往非洲作戰。在戰場上寫信給孩子報平安，為了要消除戰爭帶來的不安，增加樂趣，所以在信紙上畫漫畫，

畫出一位胖嘟嘟的人物。後來，乾脆以杜立德醫生為名，添加與動物對話的能力，虛擬許多冒險故事。第一本書《杜立德醫生非洲歷險記》出版，得到讀者熱烈的歡迎。後來繼續寫了《航海記》，獲得1923年的紐伯瑞文學獎。前前後後共有12本，其中最被讀者喜愛的是《馬戲團》故事。他死後二十年，「杜立德醫生」被搬上舞台表演，還譜寫了許多首好聽的歌曲。

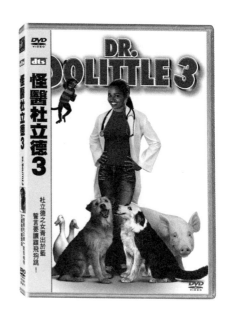

治療老虎的眼疾

1998年，二十世紀福斯影片公司找來專門搞笑的艾迪墨菲演出《怪醫杜立德醫生》。故事雖然源自羅夫廷原作，卻有了許多改變。

杜立德的醫院經營不善，面臨被卡納公司收購的危險。他

還得送兩個女兒芭琵卡和瑪雅，去鷹眼營地參加夏令營。在忙亂的行程中，為了閃躲一隻狗，車子撞上人行道，頭部掛彩，聽見狗在罵他。回到家，天竺鼠洛尼又對著他說話。他以為自己有毛病，凌晨一點鐘去找同事山姆利維醫生救治。

第二天晚上，貓頭鷹前來求助，要求拔除翅膀上的尖刺。經此接觸，他找回了童年時代和動物說話的能力。他聽說老虎患有憂鬱症，要跳樓自殺。他趕緊去救援，也因此耽誤了出售醫院的合同會議。他的行徑怪異，被人抓進赫門精神病院療養。他千方百計逃出來，也把老虎帶進自己的醫院治療眼疾，引起了大混亂。一群動物聚集在醫院門口，阻擾警察和其他的醫生接近。終於手術完成，把老虎送回馬戲團。杜立德的聲名大噪，也保住了醫院的經營權。

為母熊艾娃找對象

影片推出，造成轟動。2002年福斯公司邀請原班人馬演出續集。這次的故事主軸，放在杜立德大女兒夏莉絲（第一集，名為芭琵卡）的成長，以及保護熊族動物的議題上。

大女兒夏莉絲已經十六歲，聽熱門音樂，製造噪音，緊閉個人房間，要求擁有自主權，不服家中管教，又與送披薩的小弟艾瑞克交往，惹毛了杜立德醫生。

　　正巧水獺派貂鼠、浣熊分別前來傳話，要求第二天早上七點與杜立德醫生相見。杜立德勉強赴約，卻是椿阻止森林被濫墾濫伐的任務。他向太太求援，杜太太轉向動物園管理員尤金徵詢辦法。尤金建議用「保護稀有動物西太平洋種野熊」為由，禁止建築商人開發森林。調查結果，林中只剩下一頭母熊艾娃，眼看要滅種絕後。為了繁衍熊族，杜立德從馬戲團中帶出公熊阿奇，要與艾娃配對。阿奇離開森林很久了，謀生與求愛的能力已經喪失。杜立德得想盡辦法，讓阿奇一展「熊」風。然而到夏令營的獵犬阿福，也與林中的灰母狼締結姻緣。

　　這一集的故事，加入許多噱頭。片頭就有澳州的鱷魚先生史蒂夫來助陣，拍得好像Discovery頻道裡的紀錄片。為了公熊阿奇的角色，還從動物園裡借出一頭名叫坦克的熊。坦克正值冬眠期，勉強睜開眼睛吃完食物以後繼續呼呼大睡，任憑工作人員怎樣吵牠都不醒。

　　導演史蒂夫卡爾有許多妙思，他以水獺、貂鼠、浣熊等動

物，暗示義大利黑手黨成員。水獺出場時，還襯托著《教父》的主題音樂。咦！黑社會人物會愛護森林嗎？如果黑社會人物都這麼好，那麼天底下就和平安樂了。整部片子傳遞著「每個人都值得被愛」的訊息，說起來有點八股，卻很窩心。

有「奇」父必有「奇」女

第三集，主角換成了杜立德醫生的小女兒瑪雅。瑪雅在第一集中，忙著生物課實驗，用電燈泡孵化天鵝卵，結果孵出了一隻小鱷魚。第二集她訓練獵犬來福講人話，效果不得而知。在電影中的來福能思考，觀眾聽得見牠心底的話，卻不曾看牠叫汪汪。

十九歲的小女兒瑪雅，仍由凱拉帕特克莉絲塔威爾遜飾演。有「奇」父必「奇」女，她繼承杜立德家族與動物對話的天分。在學校，同學視她為怪物。她的爸媽為了幫助她走出困境，把她送到度朗哥農場接受生活訓練。老狗來福也尾隨交通車來到，負起保護小主人的責任。

度朗哥農場的少爺小鮑，正是夏令營訓練官，教導學員騎馬跨欄、馴牛、擠牛奶等工作，毫不含糊，得到許多女孩的青睞。

好景不常，主人阿祖鍾斯經營不善，銀行人員即將查封農場，夏令營被迫提前結束。瑪雅從動物間的對話得知真相，要求團員共同參加隔壁銀馬刺農場的騎術比賽，以便獲得五萬元獎金，來協助阿祖和小鮑的農場度過難關。這群年輕孩子參加馬術比賽，其中的驚險與困難可想而知，造就了整部電影的高潮。瑪雅不再自怨自艾，懂得珍惜自己的天分，努力描繪自己的未來。

　　瑪雅拯救牧場的故事肯定受到歡迎，電影公司接著又開拍第四集《寵物司令官》，仍由小女兒瑪雅擔綱，她接受美國總統邀約，進入白宮去解決就連FBI都棘手的問題。她得利用自己聽得懂動物語言的能力，去查訪總統的「第一御犬」如何控制一群些狐群狗黨為非作歹，似乎有意諷刺美國的官場文化。網路上還流傳第五集的影片，只是未曾在台灣發行。故事中的瑪雅，這次得踏入星光世界，去醫治社交名媛的愛狗。小動物們被這些貴婦人抱上銀幕做表演，並不是她們的本意，各個都得了憂鬱症。

同樣的蒼穹底下：
《小鬼歷險記》與
《天生一對》的悲辛與歡欣

　　這世界上，會不會有兩個人長得一模一樣？如果有，應該就是孿生兄弟或姊妹吧！迪士尼公司1998年推出了《天生一對》，是根據德國作家埃利希克斯特納（Erich Kastner, 1899～1974）的原作《兩個小路特》所改編。故事中描寫離異的父母尼克、麗莎各自帶著雙胞胎女兒之一，分居紐約和倫敦。荷莉與安妮根本不知道有對方存在，直到她們參加歐洲某地的夏令營。相同的生日、長相，以及相似的單親家庭模式，讓她們起了疑心。拼合她們各自保存卻被割裂成兩張的全家福照片，讓她們確定了自己的身分。兩人決定互換角色，去看看不曾見過面的父親或母親。英國腔、美國調，兩個孩子的口音不同、嗜好和習慣不盡相同，如何躲過檢驗？歷經萬難，全家人終於團圓再聚。當兩個女兒安排父母在豪華遊艇，以及湛藍星空下約會，是多麼的和樂呀！

令人屏息的開端

　　無獨有偶，華納出品的《小鬼歷險記》，開端也有一片藍色的天空。星空下，雪花點點。鏡頭帶到雪地，一個孤獨的孩子在鞦韆架上玩想像遊戲。聽到開門的聲音，前去窺探。兩個歹徒用毯子裹著名叫比利的小孩，趁著下雪的夜晚從孤兒院運走。窺探的孩子被黑狗發現，嚇得死命奔跑……

　　鏡頭跳接黑暗的斗室，從夢中驚醒的孩子，裹著棉被到客廳找爸爸。客廳就是爸爸保羅謝帕的畫室。「我夢見了湯姆！」湯瑪斯說。

　　第二天，湯瑪斯在學校上課時恍神，又被同學欺負，巴西提老師約見爸爸保羅。夜裡，社福人員川普小姐到家裡訪問，建議爸爸把湯瑪斯送去寄宿學校，好專心工作。湯瑪斯死也不肯到寄宿學校去，因為那裡更容易受到同學欺負。為了不離開爸爸，湯瑪斯努力讀書，改善成績，並且「不再與湯姆說話」。

心有靈犀一點通

　　不與湯姆說話，湯姆就會消失嗎？湯瑪斯要求父親在九歲生日時，帶他去參觀太空博物館，竟然碰上從孤兒院逃出的湯姆。他們兩人在鏡子迷宮裡初次相見，不只長相酷似，連衣服外套都一樣，還以為是惡夢成真呢！驚慌的湯瑪斯在父親的廣播尋人中，快速離開。

　　到了晚上，湯瑪斯難以成眠，或許是心有靈犀，他跑回博物館，正好幫助湯姆逃脫管理員的拘拿詢問。他和湯姆兩人在倫敦街頭遊蕩，天亮時回家，將湯姆藏進臥房。沒有想到爸爸安排了早餐生日宴會，把湯姆誤作湯瑪斯，帶到眾親戚面前。說粗話習慣的湯姆，如何與「素昧平生」的親友們對話？湯瑪斯該告訴爸爸真相嗎？

　　湯姆躲在家中痛快吃東西，打電玩，雖然無憂無慮，卻也無聊；陪湯瑪斯到學校，幫湯瑪斯考地理，或教訓欺負湯瑪斯的同學，好快樂呀！有一天，輪到湯姆搭父親的車子回家，湯瑪斯得騎腳踏車自行回家，結果他被之前的歹徒跟蹤。湯瑪斯逃進百貨公司，卻闖下大禍，被警方誤認為湯姆，送回孤兒院。這下子，

湯瑪斯倒楣了。他被施打麻醉藥，裝入箱籠，準備運往國外。

　　為了救回湯瑪斯，湯姆跟蹤追尋，潛入機場，爬進了飛機的鼻輪艙中。當飛機飛上高空，湯姆在被凍成「冰塊」之前，努力拍打機身，引起機上人員的注意。而湯瑪斯此時從籠中醒來，歹徒凱文一不做二不休，借來施打牛馬用的鎮定劑，打算讓他死去。湯姆拚了吃奶之力推倒歹徒，跑上貨艙去拯救命在旦夕的湯瑪斯。

當「現實」遇見了「浪漫」

　　故事的結局，不說，大家也知道。湯瑪斯在孤兒院逃躲時，發現了屬於湯姆的另一個月牙型項鍊，更能證明他們是一對雙胞胎。原來，他們被拋棄的當天晚上，有個婦女發現了，抱走其中一個，也就湯瑪斯，輾轉來到謝帕家庭收養。而留下來的湯姆，被送進孤兒院。湯瑪斯真傻，只要去驗DNA，不就可以證明是親兄弟了嗎？當爸爸保羅展示與女機長希莉亞的定情手鍊，乖乖，也是兩條合在一起的月牙型符號，那不就是我國的「八卦」嗎？兄弟相聚，陰陽相合，從此他們過著幸福快樂的日子。

這部影片因為劇情離奇,有許多危險場面,屬於「都市冒險」類型,被評定為輔導級,孩童需要父母陪同觀賞。可是,它也獲得了芝加哥國際兒童節評委會大獎,並且得到法國亞馬遜網站五顆星的滿分評價。與《天生一對》相比,在浪漫歡愉的劇情之外,暴露了更多的社會問題。在同樣的蒼穹下,為什麼有人幸福快樂,又有些人窮困難以為生?

英國每年平均有十五個孩子被送到非洲,再轉賣世界各地。孤兒院與寄宿學校的管教問題,亮起了紅燈;孤兒院裡負責管理事務的官長與人口販賣分子勾搭,成為人權尊嚴的死角。而單親家庭愈來愈多,似乎肯定了個人自我意識的增強,卻也暗示著世界各地「家庭解體」的危機。再加上「少子化」的社會風氣,孤獨無伴的孩子有增無減。因為制式的管教,學校教育缺乏人情與常理,情緒性的體罰打罵與校園暴力層出不窮。

難怪湯瑪斯要說:「我想知道如何去火星,總比去學校好。」

兩位童星小檔案

　　這兩部雙胞胎電影的童星到底是誰呢？《天生一對》的荷莉與安妮，是由琳賽蘿涵（1986～）一人分飾兩角。她怎麼可以同時說英、美兩國的腔調呢？她演出這部片子時只有十歲，後來陸續演出《辣媽辣妹》、《辣妹過招》等片，被譽為「高校天后」。

　　至於《小鬼歷險記》的湯姆和湯瑪斯，到底是誰扮演呢？他是英國童星，名叫亞倫強森（1990～），這是他的第一次演出。大家可以在《皇家威龍》、《哈利波特·鳳凰會的密令》、《海扁王》等電影裡，找到他的身影。

當人與熊相互擁抱的時候：
有關熊的電影故事

大約在二十多年前，每星期日早上11點鐘，台視公司播出《星際警長》的電視卡通影片，連續兩年之久。影片中，在外太空星球擔任警衛任務的警長，遇到了歹徒或麻煩的事，總是大聲喊道：「萬能的天神，請賜我神奇的力量——熊的爆發力！」一陣霹靂雷

霆後，他馬上擁有了大熊般的神力，推倒重物，拯救弱小，克服困難。有時候為了偵查，他祈求天神賜給他「鷹的千里眼」；為了聽音辨位，他請求給予「狼的順風耳」；為了趕行程，他就請求「豹的閃電速度」。當星際警長具有熊、鷹、狼、豹力量的時候，打擊罪犯，簡直可以不費吹灰之力。

這種祈禱而得到天神賞賜的神力，在《太空超人》、《神力女超人》兩部卡通中，已經出現過；陪著現代孩子長大的《美少女戰士》，也有相近的情節。不過「變熊」，最早是出現在「大禹治水」的神話故事中。

中國神話「變熊」的故事

古書上記載，大禹打通轘轅山時，變成了一頭熊。他把山上土石挖下來，意外敲響了一面與妻子聯絡用的鼓。妻子塗山氏依約送飯。到了工地，看到一頭凶猛的熊，嚇得掉頭而去。大禹在後頭追她，阻止她奔跑，卻忘了自己變身為熊，所有愛的呼喚都成了熊的怒吼。塗山氏嚇得昏死過去，變成一塊大石頭。

大禹為什麼要變成熊呢？為什麼要用鼓聲來與妻子聯絡呢？塗山氏怎麼會不知道大禹有變化的能力？她自己又怎麼會變成石頭呢？所有的是是非非，都起於大禹。歷史上說，大禹結婚以後，十三年之間三過家門而不入，簡直是個工作狂。他的妻子怎麼會有機會知道他具有神奇的力量？生不逢時，也是個遺憾吧！如果大禹的時代有「手機」，就不會用不易辨識的鼓聲來作聯絡

工具。如果大禹見識過「挖土機」，也會了解「變成大熊」不是挖掘土石最好的工具。

與熊有關的影片

有好幾部熊的影片，《熊的傳說》、《男孩變成熊》、《小熊維尼：春天的百畝森林》，都被製成光碟上市，還真熱鬧呢！前兩部居然也是「變熊」的故事。

《熊的傳說》英文原名為「熊兄弟」。故事發生在遠古時代太平洋西北岸的印地安人村落中，三個兄弟相依為命。老三肯尼做事隨便，不守規矩；在成年禮的時候，接過女巫泰娜娜賜給的熊圖騰項鍊，不甚高興。他沒掛好一籃食物，被母熊偷去。兄弟們前去搜尋失物時，遭遇母熊的攻擊。大哥小奇為了拯救兩個弟

弟，犧牲自己，與母熊雙雙墜落懸崖。肯尼非常憤怒，決心追殺母熊。母熊是被殺死了，肯尼卻被天神變成一頭熊。二哥迪克接受小奇已死的事實，可是在弟弟肯尼失蹤的現場，看見了熊，以為又是殺死弟弟的凶手，也燃起復仇之火。

　　變成熊的肯尼，慌張極了，他必須躲開二哥迪克的追殺，並且找到傳說中極光與大地接觸的地方，才能恢復人形。哥達，一隻小小的棕熊出現了，牠與母親走散，原本母子要去參加鮭魚祭。向北行的肯尼陪伴著牠，途中遇見兩隻愛鬥嘴愛搞笑的麋鹿，也搭過長毛象的「便車」。在熊的獵魚晚會中，哥達說出與母親失散的經過，肯尼才發現自己是殺死哥達母親的凶手。他如何能隱瞞這個殘酷的事實？當他們來到極光之所，二哥迪克也趕到了。肯尼重新變回人形，迪克當然欣喜萬狀。可是面對失去母

親的小熊哥達孤獨無依，他們兄弟倆要做怎樣的決定呢？

　　無獨有偶，出身丹麥的堅尼克哈斯楚近年來完成了他的第八部長片卡通《男孩變成熊》。這部作品在2003年參加了法國安錫動畫影展獎，同年又獲得德國柏林影展兒童電影評審團特別獎，也在日本東京、韓國釜山電影節中大放異彩。作品的風格很像中國山水，用筆簡鍊，焦點集中，主要以淡淡的藍、白、黑、紅色調描繪，不管是大人或者小孩，都很容易被潔淨的畫面所吸引。

　　故事中，北極熊爸爸偷了人類的小孩熊兒，用來安慰死去孩子的北極熊媽媽。熊媽媽也跟著偷了人類的衣服給他穿，並且訓練他抓魚、抓海豹，來維持生命。人類的爸爸自失去嬰兒以後，不顧妻子的勸導，決心報復到底。他跟蹤並殺死母熊，救回自己的孩子熊兒。熊兒回到人類的社會，語言不通，行為怪異，被其他的孩子們排斥。他接受母熊靈魂的啟示，決心去找山神。

三項嚴格的考驗

　　山神要他接受三項嚴格的考驗。首先，游泳橫渡洶湧的大海，幸好鯨魚們來幫忙，抵擋了強烈的海流；其次，在北風中站

上三天三夜，這次有麝牛（能分泌麝香的犛牛）來依偎，免得被凍死；最後是孤獨一人生活，接受無情的煎熬。他發覺自己變成熊，也新認識了一頭小母熊。狩獵中的爸爸毫不知情，刺傷了他，卻讓他重新變回人形。但他渾身不自在，語言與生活習慣的隔閡，讓他無法生活於人類的社會中，爸媽看在眼裡更加心疼，決定放他重回大自然。親情割離，應該是人生最大的孤獨，也是最大的痛苦吧！他接受了山神的安排，變成熊，並與小母熊隱入皚皚的白雪之中。

當人和熊擁抱的時候，其實已經開始懂得對大自然所有生靈的尊重。在我們的社會中，對於自然生態與生命教育的認知，恐怕還得加把勁呢。

輕鬆愉快的維尼熊故事

這兩則故事與《小熊維尼》系列的作品相比，顯得議題太沉重了。家中如有低年級以下的孩童，一定會喜歡輕鬆歡愉的維尼熊故事。英國作家米恩的妻子，為他們的孩子克里斯多夫羅賓，在倫敦哈羅商店買了一隻玩具熊，激發了米恩創作的靈感。為了

幫維尼熊找朋友，米恩陸續創造了跳跳虎、小驢子屹耳、兔子瑞比、袋鼠小荳和小豬，他們生活在百畝森林中。生動的動物角色，鄉野森林的閒適，溫馨的友誼，永遠的包容與諒解，構成小熊維尼永不褪色的原因。英文原作並不大本，有插畫，適合孩子當作暑假英文讀本。迪士尼公司獲得版權之後，陸續推出了《蜂蜜樹》、《大風吹》、《跳跳虎》、《歷險記》、《感恩的季節》十幾部作品，1988年起還推出了電視版的卡通影集。

迪士尼緊接著推出《春天的百畝森林》，以小袋鼠小荳為故事核心，可以給大家一新耳目。不過要提醒大家，這部片名容易與《小熊維尼故事書：溫馨的百畝森林》混淆。嚴格來說，都是講述百畝森林的故事！

簡潔、深情與內省：
談法國電影《蝴蝶》與《放牛班的春天》

　　據報導，歐洲各國每年發行電影約有兩百二十部左右，法國就占了一半。在全球電影工業之中，法國緊追在美國好萊塢之後。進電影院觀看電影的人數，法國一年有一億六千萬人次之多。看來，法國愛美、愛休閒、愛旅遊、開派對、看電影，都可以排在世界第一名。在坊間搜尋，發現近年就有兩部法國影片，值得全家大小共同觀賞。

翩翩飛翔的蝴蝶

　　《蝴蝶》片頭開始，簡潔傳神的鏡頭讓人著迷。年老的朱利安爺爺，看見年輕的媽媽帶著孩子搬進公寓頂樓，他皺起眉頭。夜晚拍打籃球的聲音，讓住在下層樓的他，輾轉難眠。餐館用餐時，他發現這個八歲大的孩子麗莎，因為媽媽值班未歸，而流落

餐館。朱利安一時心軟，帶麗莎回家，她卻闖入養育蝴蝶的溫室，放出成群的蝴蝶。朱利安很生氣，把她攆出家門。

朱利安準備動身去山林裡找尋名蝶「伊莎貝拉」。小麗莎等不到媽媽回家，爬進朱利安的車，偷偷跟著他去漫遊。朱利安發現了，把她帶去警察局，麗莎百般哀求。他又看見警察扯小孩的耳朵進出，於心不忍，帶她去買登山鞋。到了體育用品社，不僅買了鞋，還買帽子、背心、夾克。朱利安的心真軟！

他們走在山中，有時爭執，有時和談，童言稚語，還真有意想不到的趣味呢！投宿民家時，朱利安對主人說出了他追尋蝴蝶的理由。原來是他的孩子臨死前，希望見到「伊莎貝拉」蝴蝶。他決心要完成這個遺願。麗莎怎麼能了解呢？她利用農莊的電話，與母親聯絡上了。警察以綁架孩子的罪名前來逮捕朱利安。朱利安可真倒楣！

他們都找到了愛

回家以後，層層的誤會冰釋了。作媽媽的很慚愧，但怎麼能怪她呢？她十四歲就懷有麗莎，男朋友知情後，一夕之間溜了。

她只有靠打工，獨力撫養麗莎。朱利安把林中與麗莎相處的對話，轉述給這個單親母親知道，鼓勵她，把對麗莎的愛說出來。

故事到了盡頭，朋友寄來蝴蝶的繭快要羽化，朱利安找麗莎來觀賞。影片用了四分鐘的時間，拍攝藍白相間的蝴蝶「伊莎貝拉」破繭、攀枝、展翅的過程，美極了。他們倆像爺孫一般，把伊莎貝拉帶到天台上放生。

對朱利安來說，「伊莎貝拉」就是那隻蝴蝶，他與孩子的約定實現了。對於麗莎，「伊莎貝拉」又是什麼？朱利安幫她找到了什麼？請讀者自己到影片中發掘吧。

放牛班也有春天

小麗莎的心理問題，需要耐心的朱利安爺爺幫她解開。但如果是一群孩子，要怎麼辦？名音樂指揮家莫翰奇，有一天得到育幼院同學貝比諾送來音樂代課老師克萊蒙馬修的一本日記，揭開了童年往事。

故事馬上轉成馬修老師的回憶。在春寒料峭中，馬修來「湖畔底」育幼院報到，目擊孟神父被學生擲中石塊，血流如注。哈

善院長惡意懲罰無辜的學生，以便逼出真正的凶手。犯錯、懲罰，是院長的教育信念。馬修不能苟同，可是一進教室，他就遭遇壞孩子的挑釁。一個孩子一種問題，偷竊、打鬧、愚笨、年幼，以及失去親人的，什麼樣的人和什麼樣的問題都聚集了。馬修用盡各種方法，都沒有效果。最後他決定組成合唱團，來舒緩孩子的情緒。在歌聲中，孩子們漸漸心情穩定，甘心接受教導。

育幼院丟了二十萬元，無法買材燒火，供應孩子洗熱水澡。院長認為是從感化院轉來的孟丹所偷，通知警察抓走了他。孟丹被打，被拘押，一點兒也不辯解，凶惡的眼神更加「證明」他有罪。不久，才發現小偷另有其人，然而判刑已定，無法挽回。

孟丹逃出監獄，對育幼院縱火洩恨。那一天，哈善院長前往城裡接受表揚，而馬修老師正帶著學生外出郊遊。育幼院被燒，哈善院長把所有的責任都算在馬修身上，將他解僱。馬修離開時，孩子們折紙飛機，寫入心裡的話，為他送行。

日記寫到這兒。原來，指揮家就是當年被馬修老師發掘的音樂奇才莫翰奇，他的母親接受馬修建議，將他送進了音樂學院，造就了美好的音樂生涯。而送日記來的同學，就是那個年紀最小，每星期六在門口等爸爸來接他的貝比諾。馬修離開育幼院

時，帶走了他。

在聲籟中譜人間情

2004年，台北國際合唱音樂節邀請挪威、捷克、委內瑞拉、澳洲、韓國，以及印尼各國派隊前來台北國家音樂廳參加合唱比賽，特別放映《放牛班的春天》這部影片，作為開幕主軸，令人喝采！當年元月，台北舉行國際書展時，也邀請了《蝴蝶》影片中飾演朱利安的米歇爾塞侯，以及飾演小麗莎的天才童星柯萊兒布翁尼來台訪問，在會場上引起轟動。

這兩部影片精采極了。何以沒有參加柏林影展的「晶熊獎」選拔呢？兩部片子的錄製，都附有拍攝過程紀錄，闡述影片的構思、執行與殺青，導演說明執導理念，演員們也述說自己的演出心得。讓人訝異的是，演出麗莎和育幼院院童的小明星們都是明眸皓齒、開朗健談的孩子，怎麼能揣摩出社會邊緣孩子的神色呢？你不得不佩服電影導演、攝影師，以及化妝師的神奇功力！

與美相遇

童心、魔法、真相與美麗：
嘰哩咕系列故事的現代啟示

　　「媽媽，生下我吧！」這是嘰哩咕開口的第一句話。當嘰哩咕爬出媽媽的肚子，扯斷臍帶，給自己命了名，還要求媽媽幫他洗澡。媽媽可真沉穩，她吩咐嘰哩咕自己爬進水瓢，而且水要省著用。只有一小瓢水呢！是誰讓大家沒有水用？是女巫卡哈芭！嘰哩咕的爸爸、伯伯、叔叔呢？被女巫卡哈芭吃了。最小的舅舅呢？正走在開滿金鳳花的路上，也是去找女巫卡哈芭挑戰。

小英雄挑戰威權與迷信

　　嘰哩咕也動身助小舅一臂之力。他從村落裡的長老那裡拿了一頂帽子，讓小舅戴著，自己藏在裡頭。當小舅與女巫對峙時，

他幫忙觀察四方，防止木偶人的偷襲。女巫卡哈芭以為那是一頂有魔法的帽子，想盡辦法要據為己有。

　　帽子最後還是被女巫拿到了，卻發現那是頂普通的帽子。卡哈芭決定懲罰村人，她要求婦女捐出黃金飾品，還兩次綁架小孩，但都被嘰哩咕救回。

　　好奇的嘰哩咕發現了缺水原因。他拿著大媽的火鉗，殺死霸占水源的怪物。他決定去找山中智者，也就是他的爺爺，住在女巫家後的另一座山。媽媽掩護他，讓他躲開卡哈芭的監視。他鑽進土穴中，打敗臭鼬，拯救松鼠家庭，躲過雉雞、野豬的糾纏，

終於到達爺爺的住處。從爺爺那裡，他知道卡哈芭並沒有吃掉任何人，同時也知道卡哈芭背上有刺，痛苦不堪，因此脾氣暴躁，恐嚇村民。

嘰哩咕設法拔除卡哈芭的毒刺，魔咒解除了，卡哈芭變成溫柔、美麗的女人，連身旁枯萎的花草也繽紛燦爛起來。嘰哩咕得到卡哈芭輕輕的一吻，迅速長大成人。他們相愛結婚了。

當嘰哩咕帶著卡哈芭回到村落，除了母親以外，全村民都排斥。幸虧爺爺回來，帶回村子裡所有失蹤的男人，原來，他們是被卡哈芭變成了木頭人。真相大白，所有的災難都過去了。

原始與現代的匯合

這個故事非常簡潔，背景是非洲的原始風情，橙黃與灰褐的部落，裸著上半身的原住民，有一種低沉而渾厚的音頻。走出家園，有荒郊、叢林與沙漠，也有綻放著豔彩的花草、樹木與綠洲。女巫的住家與魔偶，極具現代感的幾何造型，冰冷的鐵灰色，點綴著腥紅與金黃，帶有華麗、虛假，又有些邪惡的感覺。導演米休歐斯洛童年在肯亞長大，後來回到法國西部定居，他個

人喜愛日本畫家葛飾北齋的風格，同時又認識非洲音樂家馬努迪班哥，因此，能夠調配出中西、古今匯合為一體的音樂與畫風。

對大人而言，許多情節的敘述怪誕而不合理；可是對孩子來說，那些帶有傳統母題的描寫，卻可完全接受。

嘰哩咕在母親的肚子裡，如何能與母親對話？「母子連心」，是亙古的議題，母子之間常有心電感應；透過現代科技，母親藉著聽音筒或超音波掃描，及早與孩子做了「對話」。嘰哩咕誕生時，自己取名，與老子誕生時指李樹為名，也有異曲同工之效。當他爬進葫蘆瓢之中，讓我想起中國神話中高辛氏的故事。放進葫瓢中高辛氏的耳屎，經過許久，竟然變成了一條金黃

色的小狗盤瓠。長大以後，幫忙高辛氏消滅了房王。盤瓠渴望娶得高辛氏女兒，自願關進銅鐘七天七夜，以使自己變化成人。然而好奇的公主早了一天掀開銅鐘，除狗頭以外，盤瓠已經具備人形。因此，他陪伴著公主隱居山林，成為西南夷的始祖。類近的誕生故事，暗藏著許多神話原型，讀者不妨自己作比較。

　　嘰哩咕的個子極小，有如西方童話世界的侏儒，更容易掙脫時空的束縛，去對抗惡勢力。這些行徑，與我國大鬧東海神話故事裡的哪吒、帶著細犬作戰的二郎神楊戩、占有水濂洞的石猴孫悟空，甚至連日本的金太郎、桃太郎，都有相似之處。最近流行

的漫畫故事《名偵探柯南》，柯南被歹徒餵食毒藥，縮小成小孩的樣子，反而容易去偵查案情。

在這部作品中，很容易感受童心，善良、無私，是一切勇敢的來源；而孩子能量的發掘，來自於母親的信任。慈祥而不生氣的母親，可以培養勇敢而努力的孩子。故事中不斷的喚醒原始生命力，讓勇敢的孩童對抗古老的魔咒，同時也兼具破除迷信的企圖。村民的無知與恐懼，渲染了許多災難，無形中助長女巫的力量；而女巫的邪惡，來自於自身病痛，以及村民的排斥，積壓山洪一般的仇恨。一旦仇恨潰隄了，受傷的總是無辜的百姓。如果讓嘰哩咕長大成人殺死女巫，充其量也只是一個新的威權來取代原先的威權，不能夠達到和解、寬諒與共生的可能。導演米休能夠在傳統的神話寓言中，藏進了現代文明的意識，來解放束縛的心靈，也是個成功的嘗試。

二十一世紀有名的非洲小孩

繼《嘰哩咕與女巫》之後，經過七年，導演米休又推出《嘰哩咕與野獸》。為了要讓嘰哩咕保有討人喜愛的小小身材，由爺

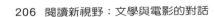

爺來述說嘰哩咕的四則往事。故事很清淺，也遵循前集的軌跡，卻可以讓孩子更專注的參與嘰哩咕的偵察與冒險。

首先是黑鬣犬的故事。誰把菜園摧毀呢？村民還是歸罪於女巫卡哈芭。嘰哩咕建議村民守夜，來發掘真相。果然在寶藍色夜景、銀亮的月光底下，黑漆漆的鬣犬出現了，這讓村民更加害怕。嘰哩咕費了很大的力氣，才把鬣犬引開。鬣犬為什麼要進入菜園呢？難道牠吃素？

其次是水牛的故事。嘰哩咕玩水、玩泥巴，成了陶藝家。村民效法，做了許多陶壺、陶罐，拿到市集上出售，中途遇見了一頭水牛，為了偷懶，大家把貨品綁在水牛身上，只有嘰哩咕反對。進城時，水牛狂奔起來，摔碎了所有的陶器，只有嘰哩咕扛在頭上的小陶壺，賣了好價錢。

第三是長頸鹿故事。嘰哩咕追蹤三腳鳥的足跡，掉進了卡哈芭所設的陷阱。一群魔偶將他團團圍住，嘰哩咕只好爬到樹上去。在無法脫困的情形下，幸虧長頸鹿來吃樹葉，嘰哩咕趕緊跳到長頸鹿的身上。長頸鹿在和風麗日之下走著，忽然經歷了狂風暴雨，也看見了雨後的霓虹。跟著長頸鹿，嘰哩咕遊歷非洲大草原、水澤地、叢林、沙漠、荒磯，靜靜的面對白雪皚皚的吉力瑪札羅山，宛如一首喚醒非洲的抒情曲。

第四個故事是村民釀酒的甕裡被放進毒花，喝酒的大人都病倒了。嘰哩咕和孩子們用木椿做了個假魔偶，套在嘰哩咕身上，去偷解毒的黃花。木偶人追進村落，帶走假偶，卻阻止不了嘰哩咕的行動。孩子們拿到嘰哩咕帶回的黃花，幫助媽媽們恢復健康。

廣告上說，嘰哩咕是二十一世紀非洲最著名的孩子，可有誰想到，這個非洲孩子是從法國導演米休的腦海中創作出來，要和全世界機智、勇敢的孩子們共同做朋友。

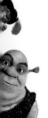

美，原來與善行相伴：
品賞《黃色長頸鹿》的詩、樂、色彩與故事

面對著寶藍的夜色，黃澄澄月亮出來了，待在家裡的貓咪蜜娜好憂鬱。是誰讓牠不快樂呢？主人鐵匠也不快樂，他不知道如何讓蜜娜高興，也擔心蜜娜外出時遭遇危險。黃色長頸鹿輕輕推開了窗扇，蜜娜迫不及待跳了出去，牠瘋狂玩了整個晚上，天亮才帶著一身泥巴回來，鐵匠心疼極了。黃色長頸鹿叨著毛刷給鐵匠，好讓他刷淨蜜娜的身體。那一刻，鐵匠了解，愛牠就是要讓牠自由。

山羊伊瑞司無意間成了小麻雀的養父，得幫牠找食物，否則大家都要被小麻雀的叫聲煩死了。好不容易，小麻雀長大些，開始學飛翔。他連摔在地上，也要怪罪伊瑞司。伊瑞司左盼右盼，小麻雀終於長大，可以獨立生活。牠走近巢邊，乖乖，裡頭有新生的五隻小鳥等著餵養，難不成伊瑞司要升格做爺爺了？

二十六則好故事

「黃色長頸鹿」系列作品，全集共有26則，都是以動物為主角。黃色長頸鹿扮演著無聲的觀察者，默默的陪伴著故事主角，有時候適時伸出援助的手，幫助主角完成「不可能的任務」，偶爾還會吹奏歌曲，帶來歡樂的氣氛！長頸鹿全身明黃色，被圖案化了，長手長腳，活脫像個人，與動物園裡身上長有土色斑塊的長頸鹿不同。說牠是說書人的象徵，或是幫助觀賞孩子親臨現場的串場者，也不為過。

這部作品的導演是芬蘭籍的喬安娜瑪利亞瓦芙斯和安東尼亞林寶。喬安娜生於1957年芬蘭首都赫爾辛基，1988年於赫爾辛基大學主修藝術與社會學，曾擔任學校圖書館助理。1990年開始從事與電影相關的工作。而安東尼亞大喬安娜九歲，也出

生於赫爾辛基，在赫爾辛基大學、巴黎高等藝術學院等校求學。畢業後，他從事與幼兒文化相關的戲劇、教學、電視、電影等活動。他們兩人選擇了十七國知名詩人的作品二十六篇，邀請加納華佛寫成劇本，再製作卡通影片。由於詩作來自不同國家的作者，自然帶有濃濃的異國風味。故事中的主角有西班牙騾子、澳洲袋鼠、芬蘭貘、非洲大象和中國水牛等。他們再以粉蠟筆手繪，經過電腦程式的製作，角色的動作雖然有點機械，像活動紙人，但是貼在豐富的景物與色彩之中，讓人感受到無限的生命活力。

友情是整部作品的主軸

談論友情，是整部作品的主軸。〈誰的紅石頭〉描寫貘和猴子爭奪一顆漂亮的紅石頭。最後，牠們都後悔了，因為沒有友誼，獨自玩耍又有什麼趣味？〈遇見小鹿〉中，艾琳失去了心愛的狗狗鈕扣，非常傷心。有一天她在放學途中，發現被鐵絲纏住的小鹿。艾琳救了牠，每天還帶些水果去餵養。她不再傷心，因為有新的朋友在等待呢！〈烏鴉與夜鶯〉則是日本寓言，為了新

來的孔雀，烏鴉伊佐竟然放棄與多年老友夜鶯的友誼。牠會不會自食惡果？

　　尋找伴侶，公老虎向諾亞抱怨，方舟上只有他落單。諾亞怎麼那麼糊塗？他如何幫公老虎創造母老虎來作伴？

　　〈意外的訪客〉中，妮娜的貓沙夏和一隻流浪貓做朋友之後就失蹤了。有天，老鷹來訪，妮娜接待牠，才獲悉沙夏與流浪貓的去處。有許多不被人類接納的動物，都躲到哪裡去呢？人類應該對他們伸出友誼的手！

愛護動物，可以更加努力

　　〈牧童之歌〉寫孩子阿賓害怕鄉下的動物及蟲子。然而，農場裡的動物們更害怕他的到來。白水牛和爺爺商量個辦法，讓阿賓相信他是被歡迎的。在〈小馬誕生了〉裡，強諾打算到市場去買頭健壯的馬來幫忙拉車，卻帶回瘦弱的艾瑪。艾瑪食量超大，愈吃愈胖，結果生下了一頭健康活潑的小馬。愛護動物，好心有好報呢！〈春天〉到來時，爺爺帶著孫子準備前去獵海豹，遇見可愛的海豹後，反而玩在一起！

用反諷手法談接納動物，也是個好辦法。在〈好想養寵物〉中，蘇西養蜘蛛、老鼠和大狗，結果都被媽媽丟棄，接下來，她打算養隻蟒蛇！〈超市的老鼠〉中，黃色長頸鹿幫忙老鼠賓果在超級市場裡住下來。賓果會不會嚇到買菜的歐巴桑？〈九月的兔子〉中，赫比來到鄉村花園，花園主人亨利最後沒有趕走牠，反而讓牠找到了爸爸。是怎麼回事呢？

拯救友伴，激發孩子的勇氣

　　在〈月色裡的重逢〉中，驢子出門去尋找金絲雀。牠從壞人的網子裡，救出金絲雀，心裡覺得好僥倖。〈熊〉和〈美洲豹想回家〉兩篇，都是拯救被關在籠子裡的朋友，讓牠們回到森林裡。動物中的強者原來也有孤獨寂寞的時候哇！

　　養隻長毛象，也是個新鮮的經驗。華特從冰河中救活了一隻長毛象，可是在現實中，卻到處惹禍。他忍心把長毛象再送回去嗎？有什麼辦法可以解決長毛象惹事生非的毛病呢？

自在嘗試，讓孩子穩定成長

在〈刺蝟冬眠〉篇，刺蝟尼爾想要知道冬天發生的故事，忍著不睡，在冰天雪地中經歷過許多冒險，最後鑽進了熊窩睡覺。誰能阻止牠冬天冒險呢？〈我是狼〉，敘述修士法蘭西和黃色長頸鹿讓小狼認識自己。〈水鼠爺爺〉裡告訴孩子，鬥狠不是好辦法。馬提遇見壞傢伙要來接管水塘，牠煩惱許久後，決定離開，重新營造生活環境。而占領牠地盤的壞傢伙，反而自食惡果。

忠心守候主人，是一種美德。〈來亨港的狗〉描述因為貪吃而錯過開船時間的狗，每天守在港口等待主人的歸來。主人終究不再回來！然而，透過一個餵養牠的小女孩變成了大女生，來說明狗兒一向是幸福的！安貧樂道，也是美德。〈貝殼〉篇中，冬天沒有漁獲。絲莉黛陪著奶奶度過寒冬，在鯨魚來唱歌的時候，終於有了漁獲，讓奶奶的船換新引擎，而自己得到新鞋子。

〈嚮往自由的母雞〉著墨在自信與努力。玉米雞咭咭聽說過有個地方充滿溫暖陽光，可以自由奔跑！牠跳上浮木，漂流到新天地，費了很大的勁，才讓大家接納牠。然而，在新的漂流木出現，牠再度跳上，牠願意去尋找另一塊更新的天地，接受未來更

大的挑戰。〈不向命運低頭的豬〉描寫老母豬胡拉，胡拉不想被主人做成培根，決定逃亡。牠在森林裡遇見了野豬威帝，也遇見愛護牠的小孩愛佛德，牠如何選擇自己的去留？

描寫壯闊景色的要屬〈大象的回憶〉，是一篇非洲老象回憶童年的故事。牠如何與一群弟兄度過一望無垠的沙漠，現在年紀大了，只喜歡坐在樹蔭底下作作夢，想像沙漠中曾經有過的一片綠洲，有青綠的叢林和源源不絕的泉水。

美，原來與善行相伴

用有限的語言，來說明這部分屬26篇故事的卡通作品，是種挑戰。幼兒故事有三要素，分別是動物的、生活的和趣味的。兩位導演妥善的運用這種要素，同時兼具兒童美術與音樂的色調，試圖讓孩子感受傷心、孤獨、堅強、勇敢、自在、快樂的諸多情緒，讓孩子領略寰宇、四季、死生與老少的變化，也讓孩子分享善良、體貼、諒解的良好品德，卻沒有一絲絲說教氣息。這點，難能可貴。

國人喜歡談論文化的國際化、多元化，「黃色長頸鹿故事

集」正是提供了這樣的素材。孩子可以反覆或分段觀賞這部影片，也可以透過所附「世界童詩動畫精選集」的閱讀，使這些美麗的動物，以及詩情、美德，進入心坎。

穿越相同門，走進光明室：
欣賞《一千零二夜》的絢麗與壯美

　　印象中，天方國有座金碧輝煌的皇宮，隱藏在黃塵滾滾的沙漠中。除了沙漠、皇宮以外，市集的棚架下販售著瓦罐、鐵鍋和神燈，孤兒、寡母、宵小和武士穿梭其間；而洞窟裡藏著強盜搜括來的金銀珠寶，必須找到「芝麻開門」的咒語，才有辦法打開洞門。這些定型的天方意象，發生在印度、波斯之間，最後被改寫成阿拉伯人的故事。薩桑國宰相的女兒山魯佐德，為了阻止

國王殺害每天新娶的王后，自願入宮，講述故事來吸引國王的注意，前後一千零一天，感化了國王，放棄濫殺無辜的罪行。這就是《一千零一夜》。

一千零二夜的再創

法國卡通動畫名導演米休歐斯洛，花了六年時間，構思以中東世界為背景的故事，顯然要與《一千零一夜》爭勝負。片子原名叫《阿蘇和阿斯瑪》，描述十八世紀法國與阿拉伯兩個年輕人

之間的故事。

　　法國貴族雇用阿斯瑪的母親珍娜當奶媽，來照顧金髮藍眼的孩子阿蘇。阿蘇得以和珍娜的孩子黑髮黃膚的阿斯瑪一起長大，共同聆聽阿拉伯人的「精靈仙子故事」。但畢竟階級不同，阿斯瑪不能隨同阿蘇學習宮廷禮儀和騎馬，只能偷偷躲在一旁觀看，

因此生心不平。隨著阿蘇入學，珍娜被辭退了，阿斯瑪跟著母親回到中東。

　　長大後的阿蘇，惦記著奶媽，也試圖尋找故事中的仙女。他搭船遇上風暴，隻身漂流到陸上，聽見人們使用奶媽的語言，高興極了。沒想到當地居民害怕他的藍眼睛，認為會帶來不幸。

他遭受排斥、毆打，只能裝作瞎子乞討生活。隨後，他遇見了卡巴，一個自稱是瘸子的流浪漢，要他背著，一同進城乞討。他們進城的途中，經過兩座教堂，阿蘇摸索中得到火鑰匙、香鑰匙。更奇特的是，他聽見了奶媽的聲音。

珍娜回國以後，經商致富，已經成為貴婦人，很高興與他相

認，而阿斯瑪就不願意了。一來，童年積壓的仇恨未消；二來，阿蘇也要來尋找精靈仙子，等於多了個競爭對象。兩個年輕人分別訪問了亞德智者、莎芭公主，得到神奇的寶物，可以去拯救精靈仙子。

當地嫉妒珍納的黑心商人肥烏丹，打算在半途綁架兩人。歷

經幾次危機，阿蘇手臂掛彩，阿斯瑪生命垂危。阿蘇背著阿斯瑪繼續前進，通過斷橋，打開機關，穿越相同門，走進光明室。

魔咒消失，精靈仙子被釋放了。阿蘇請求仙子救活阿斯瑪，把進入光明室破除魔法的功勞，歸給阿斯瑪。阿斯瑪醒來以後，也不肯居功。精靈仙子命令鳳凰鳥將珍娜、莎芭公主、亞德智者、卡巴依次帶來，作為評判人，可惜都分不出結果。精靈仙子因此邀請表姊仙靈美女來到，讓她做最後的裁判。

抓住了兒童的視覺美

習慣看美國迪士尼動畫的人，會認為生動的作品應該是顏色鮮亮，人物造型比例固定，動作逼真，景物描繪有立體效果。而《一千零二夜》卻顛覆了這些既成的概念。

首先，讀者目擊了精緻華麗的畫風，不管是角色衣飾、房屋、花朵、擺設、寺廟、棕櫚，都以纖細的筆觸、豐富的色感勾勒，或對稱，或並列；或平面，或立體；頗有原始圖騰的意象，更有馬賽克的拼貼效果。用來表現中東神祕的世界，確實有獨到之處。

　　人物的大小、景物的比例，依劇情做了很大的變化。如阿蘇在學行走儀態時，佝僂而微小的身體，表現出他的不情願；坐在樹上窺伺的阿斯瑪，則挺直了腰桿，反而像個貴族小孩呢！學騎馬的時候，高大的黑馬襯托著阿蘇的渺小。當阿蘇逃離功課，爬上樹梢，與阿斯瑪同坐在花葉繁盛的枝枒上，玩鬧、打鬥的頑皮氣氛又恢復了。

　　阿蘇長大以後，瘦長的身體與原先的體型大不相同。而阿蘇找到珍娜，穿起阿拉伯人的盛裝，有墊肩，有腰身，馬上像個貴公子；先前的乞丐形象，一掃而空。崇高或渺小，驕傲或卑微，自信或猶豫，透過人物的身體語言，做了成功的表現。

故事中的莎芭公主，其實是個小孩。她幫助阿蘇和阿斯瑪，一視同仁。她無法確定精靈仙子應該嫁給誰時，說：「如果我是你，兩個都嫁」。多乾脆呀！

對孩子而言，時空、距離感，都是正在學習的功課。法國與中東距離多遠？肥烏丹等強盜不是被隱形霧迷惑了嗎？如何回頭來偷襲阿斯瑪？阿蘇背著阿斯瑪前進，怎麼只剩單行斷橋？當她們完成任務以後，盜匪都不見了。嘉年華的慶典開始，珍娜、亞德、莎芭、卡巴的到來，遠比處理強盜的去留重要。

聽不懂的語言，未必不存在

導演米休歐斯洛的企圖，並不是在述說故事而已。面對國與國的文化交會，儘管因為陌生、無知，引發誤會、迷信，但總有辦法解開。透過這個故事，導演展示了「未曾見過的事物，未必不存在」，陌生的阿拉伯世界，還是有相同的友誼、情愛存在；他更進一步表現「聽不懂的語言，未必不存在」，所以在動畫中，他以法語、阿拉伯語並置。儘管法語系的觀眾聽不懂阿拉伯語，但他們可以從語氣、表情與事件，去猜測意義。這個作品翻

譯到英語、華語世界，仍然保有阿拉伯語的成分。不同語系的觀眾仍可以從這種形式，去感受導演的用心。

　　觀賞《一千零二夜》，我們可以感受「接納異文化」的意義。誠如本片中，穿越「相同門」，可以走進「光明室」。因為習俗、成見、迷信所造成的文化隔閡和傷害的，其實是自己！

陽光與色彩的旅行：
跟著荷蘭大師梵谷走一趟

　　繪畫是很奇妙的活動，在物體平面畫上線條或塗抹顏色，就可以勾勒人物、景象、圖案，有時候還比真實事物逼真有趣呢！如果把油和顏料混合使用，畫起油畫來，效果就更加迷人！印刷再精美的畫冊，都無法表現油畫之美。因為平面印刷，已經把油畫顏料交疊的厚度「壓平」了，油彩無法與外界的光線折射映照，缺乏層次與立體的感覺。

欣賞梵谷的畫作

　　要欣賞梵谷精采的畫作，應該動身前往荷蘭阿姆斯特丹。那裡有1972年興建完成的梵谷美物館，藏有梵谷〈麥田群鴉〉等五百五十件畫作，以及七百多封與親人的書信。另外還有科倫米勒博物館，收藏梵谷〈夜間咖啡館〉等二百七十八件畫作。兩座博物館合計，保有梵谷將近五分之二的作品。

如果不能成行，倒有個次要的替代方案，可以幫大家一飽眼福──《荷蘭大師：梵谷傳》。這是由華納家庭娛樂台灣分公司所發行的DVD，它可不是一般劇情片，比較像新聞報導文體。敘述者從荷蘭、比利時、法國等地，介紹梵谷事蹟，考察當年梵谷留下來的「現場證物」與畫作。全片沒有演員，只有在片頭處出現比利時孟斯美術館的館長，展示該館珍藏的梵谷早期畫作〈礦工〉。光碟中還附有各城鎮目前的景色，也依照梵谷曾經居住的地點，分段「存放」各時期的作品。至少載錄了千幅以上的作品，可以說是梵谷一生的畫作總集。

梵谷畫作的三階段

　　文森是梵谷的名字，出生於1853年3月30日，一個新教牧師的家庭。十七歲時，在叔叔開設的畫廊當學徒，從事藝術品買賣，來往於巴黎與倫敦之間。二十五歲回到老家，進入神學院學習，準備擔任傳道人。二十七歲，前往比利時南部瓦斯美傳教，接觸到貧苦生活而工作危險的礦工們，決心聲援他們。這就是梵谷繪畫的第一階段，在暗慘、灰褐的筆觸下，表現礦工生活的艱

困與無助，發揮人道關懷，十足的寫實風格。教會解除他的任命。他回到父母的新居地努恩，大量繪畫，仍然以窮苦的織工、農婦為模特兒。三十五歲，父親去世之際，他完成了〈吃馬鈴薯的人〉。

1886年，他的弟弟西奧已是個成功的藝品商人，勸他來巴黎同住，介紹他認識許多印象派畫家，如莫內、羅特雷克、畢沙羅、竇加、保羅高更，也因此接觸了日本浮世繪畫風。他的作品中充滿橙橘般鮮亮甜美的顏色，線條流動自然，也擅用「點彩」的技巧，這是第二個時期。

第三個時期，從1888年起，他到法國南部的普羅旺斯、亞耳，濱海的聖瑪利港。亮麗的太陽，藍色的天空，多彩的船舶，開闊的原野，壯觀的黃岩，紅色的土地，紫色的薰衣草，燦黃的向日葵，都給了他豐盛的靈感。平均每周使用三張畫布，畫得多時，甚至一天就畫三幅。他租了一間「黃屋」，邀請高更前來同住，不久發生了衝突，甚至還割下自己的右耳。這段時間，梵谷畫了〈夜間咖啡座〉、〈綠色葡萄園〉和〈臥室〉。然而他的病情加劇，住進聖海米精神療養院。第二年，他回到巴黎北方的奧維小鎮，接受保羅嘉舍醫生的治療。嘉舍也是個藝術鑑賞家，倆

人相處甚歡。〈星光夜〉、〈松樹〉、〈橄欖田〉都是這時的作品。弟弟西奧幫助他賣出〈紅葡萄園〉，是他生前唯一售出的畫作。

1890年，他住在拉霧旅社，抽菸，喝苦艾酒，還畫了〈鳶尾花〉、〈嘉舍醫生〉、〈烏鴉飛過麥田〉。色彩鮮豔，運用檸檬黃、燦藍形成強烈對比；線條揮灑舞動，甚至像漩渦般的打轉。他還混合了傳統荷蘭的塗抹技法，藏在畫中的生命意象，呼之欲出。7月14日，他還畫了一張洋溢著節慶歡樂的作品。27日，竟在公園裡舉槍自殺，然後搖搖晃晃的回到旅館，在兩天後的黎明死去。或許是因為沒有謀生能力，又放不下對繪畫的執著，讓他覺得自己是「多餘的人」。梵谷二十七歲開始繪畫，起步甚晚；三十七歲死去，結束太早，卻累積了一千九百多幅畫作。他的堅持與努力是看得見的。

跟隨梵谷的腳步

梵谷死後十年，他的畫作被公開展覽。1934年，美國傳記小說家伊爾文史東完成了《梵谷傳》。六年後，梵谷畫展首度在美

國各大城市巡迴展出，吸引參觀的人數超過兩百萬。1956年，美國好萊塢拍攝電影《梵谷傳》，由當時四十一歲的寇克道格拉斯飾演梵谷，安東尼昆則扮演配角的高更。

1962年，荷蘭成立了梵谷基金會。1970年，西奧的工程師博士兒子——文森（和梵谷同名），將數百幅梵谷的油畫及素描，全數賣給政府，成立梵谷美術館。1985年，紐約大都會博物館也以梵谷為主題展示過。1990年，荷蘭政府為梵谷舉行逝世百年大展，有六百萬人參觀。更邀請麥可盧勃導演兒童電影《梵谷與我》，描寫1990年加拿大十三歲的女孩喬，得到獎學金，到法國蒙特婁參加藝術學校訓練。一位商人購買了她的素描作品，冒充梵谷的真跡，轉賣給日本企業的老闆。喬與菲力等幾個友伴追查到荷蘭阿姆斯特丹，發現了真相。2003年，是梵谷一百五十歲的冥誕，荷蘭舉行了許多紀念活動。

日本人喜歡梵谷，可能是他作品中的「日本印象」。電影大師黑澤明在1990年的《夢》（改名《黑澤明之夢》，華納出品）中，第五則故事是描述一個日本年輕人與1888年割了耳朵的梵谷相遇。作家小林英樹則以梵谷為題材，寫了一本《梵谷的遺言》——是本虛構的推理小說。

國人談論梵谷，可能自余光中開始。他在1954年軍中服役時，翻譯伊爾文史東的《梵谷傳》，第二年在大華晚報連載。1977年在香港時又重譯了一遍，坊間目前所見的，應該是大地出版社2003年的十五版吧。台北師大教授，也是文學作家石曉楓，1998年5月去過荷蘭朝拜梵谷，與梵谷有段精采的對話，收在《臨界之旅》書中。喜歡與梵谷談話的朋友，不妨找來讀讀，很容易感染梵谷真誠而壯麗的生命力呢！

【附錄】電影大補帖

光影世界

神奇的光影世界：《鐵達尼號》的原型再現

《鐵達尼號》（Titanic,1997）
導演：詹姆斯卡麥隆James Cameron
演員：李奧納多狄卡皮歐Leonardo Dicaprio、凱特溫絲蕾Kate
　　　Winslet

神燈、魔毯與新視野：阿拉丁故事的轉變

《阿拉丁》（Aladdin,1992）：迪士尼的第31部經典動畫，也是
後來第一部推出續集錄影帶首映的經典動畫。

在動物的世界裡發現人性：泰山故事的演變

《森林王子》（The Jungle Book,1994）：Rudyard Kipling
所寫的名著《叢林奇譚》搬上銀幕。
導演：史蒂芬桑莫斯Stephen Sommers
演員：傑森史考特李Jason Scott Lee、蓮娜海蒂Lena Headey

《森林泰山》（George of the Jungle,1997）
導演：山姆威斯曼Sam Weisman
演員：布蘭登費雪Brendan Fraser、萊士利曼Leslie Mann

《泰山》（Tarzan,1999）

導演：克 斯巴克 Chris Buck、凱文利馬 Kevin Lima

演員：布賴恩布萊斯德Brian Blessed、葛蘭克洛斯Glenn Close、明
妮德瑞弗Minnie Driver

羅賓漢的女兒：經典故事的再創

《俠女傳奇》（又名《俠盜公主》，Princess Thieves,2001）

導演：彼得休伊特Peter Howitt

演員：麥爾坎麥道威爾Malcolm Mcdowell、史都華威爾森Stuart
Wilson、綺拉奈特莉keira knightley

告別童年

告別童年，還是告別玩具？：重溫《玩具總動員》的滋味

《玩具總動員》(Toy Story,1995)
導演：約翰麥登John Lasseter
配音：湯姆漢克Tom Hanks、提姆艾倫Tim Allen

《玩具總動員2》(Toy Story 2,1999)
導演：艾希布萊能 Ash Brannon
配音：湯姆漢克Tom Hanks、提姆艾倫Tim Allen、瓊安庫賽克Joan
　　　Cusack

《巴斯光年》
(Buzz Lightyear of Star Command: The Adventure
Begins,2000)
導演：維克庫克Victor Cook
演員：提姆艾倫Tim Allen、拉里米勒Larry Miller

《晶兵總動員》(Small Soldiers,1998)
導演：喬丹堤Joe Dante
演員：大衛克羅素David Cross、傑莫爾Jay Mohr、Alexandra
　　　Wilson、丹尼斯萊瑞Denis Leary、Gregory Smith

把孩子送回家：
《怪獸電力公司》與《冰原歷險記》的現代意義

《怪獸電力公司》（Monsters, Inc.,2002）
導演：彼特達克特Pete Docter、大衛西佛曼David Silvermann
演員：約翰古德曼John Goodman、詹姆斯柯本James Coburn、珍妮
　　　佛提莉Jennifer Tilly

《冰原歷險記》（Ice Age,2002）
導演：克里斯威居Chris Wedge
配音：丹尼斯賴瑞Denis Leary、葛倫威茲提克Goran Visjnic、傑克
　　　布萊克Jack Black

當童話隨著年歲長大：《史瑞克》的風趣、嘲弄與後現代

《史瑞克》（Shrek,2001）
導演：安德魯亞當森Andrew Adamson
演員：邁克麥爾斯Mike Myers、艾迪墨菲Eddie Murphy、卡麥蓉狄
　　　亞Cameron Diaz

《史瑞克2》（Shrek 2,2004）
導演：安德魯亞當森Andrew Adamson
演員：邁克麥爾斯Mike Myers、艾迪墨菲Eddie Murphy、卡麥蓉狄
　　　亞Cameron Diaz

《史瑞克3》（Shrek 3,2007）
導演：克里斯米勒Chris Miller
配音：邁克麥爾斯Mike Myers、艾迪墨菲Eddie Murphy、卡麥蓉狄
　　　亞Cameron Diaz

尼爾斯，你在哪裡？：閱讀《騎鵝歷險記》的幾重波瀾

《騎鵝歷險記》
（The Wonderful Adventures of Nils,1998,捷克）
導演：Libuse Ciharova
原創：塞爾瑪拉格洛芙Selma Lagerlof

彼得潘，你在忙什麼？小心《小飛俠》症候群

《小飛俠彼得潘》(Peter Pan, 2003)
導演：霍根P.J. Hogan

配音：傑生艾塞客Jason Isaacs、傑瑞米桑普特Jeremy Sumpter、李安瑞德葛夫Lynn Redgrave

《虎克船長》(Captain Hook, 1991)
導演：史蒂文史匹柏Steven Spielberg

演員：達斯丁霍夫曼Dustin Hoffman、茱莉亞羅勃茲Julia Roberts、羅賓威廉斯Robin Williams

公 主 條 件

女扮男裝為哪樁：《花木蘭》與梁祝故事的改編

《花木蘭》（Mulan,1998）
導演：湯尼班克勞富Tony Bancroft、巴瑞庫克Barry Cook
配音：溫明娜Ming-Na、艾迪墨菲Eddie Murphy

公主的條件：幾部灰姑娘變公主的電影

《麻雀變公主》（Princess Diaries,2001）
導演：蓋瑞馬歇爾Gerry Marshall
演員：茱莉安德魯Julie Andrews、安娜海瑟威Anne Hathaway、曼蒂
　　　莫爾Many Moore

《麻雀變公主2：皇家有約》（The Princess Diaries 2: Royal
Engagement,2004）
導演：蓋瑞馬歇爾（Gerry Marshall）
演員：茱莉安德魯Julie Andrews、安娜海瑟威Anne Hathaway

《灰姑娘的玻璃手機》(A Cinderella Story,2004)
導演：馬克羅斯曼Mark Rosman
演員：希拉蕊德芙Hilary Duff、珍妮佛庫里吉Jennifer Coolidge、查德麥可莫瑞Chad Michael Murray

《麻辣公主》(Ella Enchanted,2004)
導演：湯米歐哈佛Tommy O'Haver
演員：安海瑟薇Anne Hathaway、休丹希Hugh Dancy、蜜妮卓芙Minnie Driver

《灰姑娘：很久很久以前》(Ever After: A Cinderella Story,1998)
導演：安迪坦納特Andy tenant
演員：茱兒芭莉摩Drew Barrymore、安潔莉卡休斯頓Anjelica Huston、道格瑞司格特Dougray Scott

《冰公主》(Ice Princess,2005)
導演：提姆費威爾Tim Fywell
演員：蜜雪兒崔倩柏格Michelle Trachtenberg、瓊安庫薩克Joan Cusack、崔佛布拉瑪斯Trevor Blumas、金凱特蘿Kim Cattrall

將你心換我心：
《怪誕星期五》與《辣媽辣妹》中的母女衝突

《怪誕星期五》(Freaky Friday,1976)
導演：加里納爾遜Gary Nelson
主演：巴巴拉哈里斯Barbara Harris、茱蒂福斯特Jodie Foster

《辣媽辣妹》(Freaky Friday,2003)
導演：馬克華特斯 Mark S. Waters
主演：潔米李寇蒂斯Jamie Lee Curtis、琳賽蘿涵Lindsay Lohan

轉個彎，世界可以大不同：《金法尤物》的多向思考

《金法尤物》(Legally Blonde,2001)
導演：勞勃路克提Robert Luketic
演員：瑞絲薇斯朋Reese Witherspoon、莎曼布萊爾Selma Blair、路
　　　克威爾森Luke Wilson、路克威爾森Luke Wilson、馬修戴維
　　　斯Matthew Davis

勇闖天關

當融冰的時候：《冰原歷險記2》的歡樂與危機

《冰原歷險記2》（Ice Age 2,2006）
導演：卡羅斯桑塔哈Carlos Saldanha
配音：維克多沙爾瓦Victor Salva、約翰李古查摩、John Leguizamo、丹尼斯萊瑞Denis Leary

面向海洋的想望：從兩部企鵝卡通故事說起

《企鵝寶貝》（The Emperor's Journey,2005,法國）
導演：呂克賈蓋Luc Jacquet
配音：查爾斯柏林Charles Berling、荷曼波靈潔 Romane Bohringer

《衝浪季節》（Surf's Up,2007）
導演：克里斯巴克Chris Buck、艾希布萊能Ash Brannon
配音：傑夫布里吉Jeff Bridges、珍考克斯基Jane Krakowski、席亞拉伯夫Shia LaBeouf

《快樂腳》（Happy Feet,2006）
導演：喬治米勒George Miller
演員：羅賓威廉斯Robin Williams、休傑克曼Hugh Jackman、伊萊亞伍德Elijah Wood、妮可基嫚Nicole Kidman

勇氣與思考：《鐵人28號》的超級功課

《鐵人28號》（Tetsujin 28,2005,日本）
導演：富堅森
演員：蒼井優、中澤裕子、藥師丸博子、阿部寬

超人家族的力量：有關三部超人故事的啟示

《超人特攻隊》（The Incredibles,2004）：繼《海底總動員》
後，再次挑戰動畫技術，以真人為描繪對象的全新3D動畫。
導演：布萊德柏德Brad Bird
配音：布萊德柏德Brad Bird、荷莉韓特Holly Hunter、山繆傑克森
　　　Samuel L. Jackson、傑森李Jason Lee

《驚奇四超人》（Fantastic Four,2007）
導演：提姆史多利Tim Story
演員：克里斯艾文Chris Evans、尤恩古菲德Ioan Gruffudd、潔西卡
　　　艾貝Jessica Alba

《天降奇兵》
（The League of Extraordinary Gentlemen,2003）
導演：史蒂芬諾瑞頓Stephen Norrington
演員：史恩康納萊Sean Connery、史都華湯森Stuart Townsend

深情述說

親情與時空的大挪移：《沙仙活地魔》的現實與幻想

《沙仙活地魔》（Five Children and it,2005）

導演：約翰史蒂芬生John Stephenson

演員：大衛索羅門David Solomons、肯尼斯布萊納Kenneth Branagh、柔伊瓦娜梅克Zoe Wanamaker、佛萊迪海默爾Freddie Highmore

牽手走天涯：《古巴萬歲》耐得起多重玩味

《古巴萬歲》（Viva Cuba,2005,古巴）

導演：胡安卡洛斯克萊瑪塔馬貝蒂Juan Carlos Cremata Malberti

演員：馬盧塔拉奧布羅切Malu Tarrau Broche、豪吉托米洛阿維拉Milo Avila

何處是兒家：《12月男孩》的渴望與選擇

《12月男孩》（December Boys,2007）

導演：洛德哈迪Rod Hardy

演員：丹尼爾雷德克里夫Daniel Radcliffe、泰瑞莎帕瑪Teresa Palmer

母親的願望：《現在，很想見你》的深情述說

《現在，很想見你》(Be With You,2004,日本)
導演：土井裕泰
演員：竹內結子、中村獅童

奶奶的叮嚀：《玻璃兔》的終戰願望

《玻璃兔》(The Glass Rabbit,2005,日本)
導演：四分一節子

心有靈犀

如果你想和動物說話：《怪醫杜立德》的童心與趣味

《怪醫杜立德》（Dr. Dolittle,1998）

導演：貝蒂湯瑪斯Betty Thomas

演員：艾迪墨菲Eddie Murphy、保羅雷賓斯Paul Reubens、詹娜艾
　　　夫曼Jenna Elfman

同樣的蒼穹底下：《小鬼歷險記》與《天生一對》的悲辛與歡欣

《小鬼歷險記》（Tom & Thomas,2002）

導演：埃斯米萊默斯 Esme Lammers

演員：西恩賓Sean Bean、西恩哈里斯Sean Harris、亞倫強森Aaron
　　　Johnson

《天生一對》（Parent Trap,1998）

導演：南西邁爾斯Nancy Meyers

主演：琳賽蘿涵Lindsay Lohan、丹尼斯奎德 Dennis Quaid、娜塔莎
　　　理查森Natasha Richardson

當人與熊相互擁抱的時候：有關熊的電影故事

《熊的傳說》（Brother Bear,2004）

導演：艾倫布萊斯Aaron Blaise、鮑伯沃克Bob Walker

配音：喬奎因費尼克斯Joaquin Phoenix、傑瑞米舒瑞茲Jeremy
　　　Suarez、瑞克莫蘭尼斯Rick Moranis

《男孩變成熊》
（The Boy Who Wanted To Be A Bear,2003,法國）
導演：賈尼克哈斯楚Jannik Hastrup

《小熊維尼：春天的百畝森林》（Winnie the Pooh: Springtime with Roo,2004）
導演：索安卓布萊可夫Saul Andrew Blinkoff
配音：傑姆庫明斯Jim Cummings

簡潔、深情與內省：
談法國電影《蝴蝶》與《放牛班的春天》

《蝴蝶Le Papillon》（The Butterfly,2002,法國）
導演：菲利浦穆勒Philippe Muyl
演員：米歇爾賽侯Michel Serrault、克萊爾布翁尼詩Claire Bouanich

《放牛班的春天Les Choristes》
（The Choir Boys,2004,法國）
導演：克里斯巴哈帝Christophe Barratier
演員：杰勒德尊諾Gerard Jugnot、法蘭西斯貝爾蘭德Francois Berleand、賈克貝漢Jacques Perrin

與美相遇

童心、魔法、真相與美麗：嘰哩咕系列故事的現代啟示

《嘰哩咕與女巫》（Kirikou and Sorceress,1999,法國）
導演：米休歐斯洛Michel Ocelot

美，原來與善行相伴：
品賞《黃色長頸鹿》的詩、樂、色彩與故事

《黃色長頸鹿》（Yellow Giraffe Animal Stories,芬蘭）
導演：喬安娜瑪利亞瓦芙斯Janna Maria Wahlforss、安東尼亞林寶
　　　Antonia Ringbom

穿越相同門，走進光明室：
欣賞《一千零二夜》的絢麗與壯美

《一千零二夜Azur et Asmar》
（Azur and Asmar,2006,法國）
導演：米休歐斯洛Michel Ocelot

陽光與色彩的旅行：跟著荷蘭大師梵谷走一趟

《荷蘭大師：梵谷傳》（Dutch Maters: Van Gogh,2006）
導演：保羅莫利金

國家圖書館出版品預行編目資料

閱讀新視野：文學與電影的對話／許建崑著；
　陳又凌圖. -- 初版. -- 臺北市：幼獅，
　2009.05
　　　面；　公分. --（多寶槅；155）

　　ISBN 978-957-574-729-9　（平裝）
　　1.影評　2.電影片

987.013　　　　　　　　　　　　　　98006420

多寶槅 155

閱讀新視野：文學與電影的對話

作　　　者=許建崑
繪　　　者=陳又凌
出 版 者=幼獅文化事業股份有限公司
發 行 人=李鍾桂
總 經 理=王華金
總 編 輯=劉淑華
主　　編=林泊瑜
總 公 司=10045 台北市重慶南路 1 段 66-1 號 3 樓
電　　話=(02)2311-2832
傳　　真=(02)2311-5368
郵政劃撥=00033368

門市

●松江展示中心：(10422) 台北市松江路 219 號
　電話：(02)2502-5858 轉 734　傳真：(02)2503-6601
●苗栗育達店：(36143) 苗栗縣造橋鄉談文村學府路 168 號（育達商業科技大學內）
　電話：(037)652-191　　傳真：(037)652-251

印　　刷=燕南彩色印刷有限公司　　　幼獅樂讀網
定　　價=250 元　　　　　　　　　　http://www.youth.com.tw
港　　幣=83 元　　　　　　　　　　e-mail：customer@youth.com.tw
初　　版=2009.05
二　　刷=2013.09
書　　號=954206

幼獅文化公司 ／讀者服務卡／

感謝您購買幼獅公司出版的好書！

為提升服務品質與出版更優質的圖書，敬請撥冗填寫後（免貼郵票）擲寄本公司，或傳真（傳真電話02-23115368），我們將參考您的意見、分享您的觀點，出版更多的好書。並不定期提供您相關書訊、活動、特惠專案等。謝謝！

基本資料

姓名：＿＿＿＿＿＿＿＿＿＿＿＿＿＿先生／小姐

婚姻狀況：□已婚 □未婚　職業：□學生 □公教 □上班族 □家管 □其他

出生：民國＿＿＿＿＿年＿＿＿＿＿月＿＿＿＿＿日

電話：（公）＿＿＿＿＿＿（宅）＿＿＿＿＿＿（手機）＿＿＿＿＿＿

e-mail：＿＿＿＿＿＿＿＿＿＿＿＿＿＿＿＿＿＿＿＿＿＿＿＿＿＿

聯絡地址：＿＿＿＿＿＿＿＿＿＿＿＿＿＿＿＿＿＿＿＿＿＿＿＿＿＿

1.您所購買的書名：**閱讀新視野**：文學與電影的對話

2.您通常以何種方式購書?：□1.書店買書 □2.網路購書 □3.傳真訂購 □4.郵局劃撥
　（可複選）　　□5.幼獅門市 □6.團體訂購 □7.其他

3.您是否曾買過幼獅其他出版品：□是，□1.圖書 □2.幼獅文藝 □3.幼獅少年
　　　　　　　　　　　　　　　　□否

4.您從何處得知本書訊息：□1.師長介紹 □2.朋友介紹 □3.幼獅少年雜誌
　（可複選）　　□4.幼獅文藝雜誌 □5.報章雜誌書評介紹＿＿＿＿＿＿報
　　　　　　　　□6.DM傳單、海報 □7.書店 □8.廣播(　　　　　　)
　　　　　　　　□9.電子報、edm □10.其他

5.您喜歡本書的原因：□1.作者 □2.書名 □3.內容 □4.封面設計 □5.其他

6.您不喜歡本書的原因：□1.作者 □2.書名 □3.內容 □4.封面設計 □5.其他

7.您希望得知的出版訊息：□1.青少年讀物 □2.兒童讀物 □3.親子叢書
　　　　　　　　　　　　□4.教師充電系列 □5.其他

8.您覺得本書的價格：□1.偏高 □2.合理 □3.偏低

9.讀完本書後您覺得：□1.很有收穫 □2.有收穫 □3.收穫不多 □4.沒收穫

10.敬請推薦親友，共同加入我們的閱讀計畫，我們將適時寄送相關書訊，以豐富書香與心靈的空間：

(1)姓名＿＿＿＿＿＿e-mail＿＿＿＿＿＿電話＿＿＿＿＿＿

(2)姓名＿＿＿＿＿＿e-mail＿＿＿＿＿＿電話＿＿＿＿＿＿

(3)姓名＿＿＿＿＿＿e-mail＿＿＿＿＿＿電話＿＿＿＿＿＿

11.您對本書或本公司的建議：

10045　台北市重慶南路一段66-1號3樓

幼獅文化事業股份有限公司

客服專線：02-23112832分機208　傳真：02-23115368

e-mail：customer@youth.com.tw

幼獅樂讀網http：//www.youth.com.tw